滄海美術／藝術史5

羅青 主編

中國美術年表

曾堉 編

東大圖書公司

作者簡介

　　曾堉，一九三〇年生，江蘇常熟人。曾任香港中文大學藝術系系主任、國立臺灣師範大學藝術研究所教授、故宮博物院研究員。是國內少數精通英、法、義文的藝術史學者，對歐洲文藝復興時期的藝術鑽研甚深，並從事中西藝術之比較。譯有《西洋藝術史》（四冊）、《物生物》、《藝術史學的基礎》等重要巨著。

圖I　文徵明（1470-1559）
　　　芙蓉萬玉圖（作於1540年）

《附圖編選說明》

中國古文物浩瀚如海，種類繁多，配合年表，茲選
繪畫一種，附圖以爲對照。中國繪畫自晉唐至五代
宋元，名畫亦夥，且多爲公私博物館收藏，影印流
傳，旣多又廣，讀者不難掌握。明淸二代繪畫，卷
軸散落海內，名跡精品，多有未刊布者，茲精選其
中佳而少見者，偏重「京江畫派」及「海上畫
派」，以爲附圖，以創作年代爲次序，標明圖號，
以便讀者自行參看，可補公私博物館展品之不足。

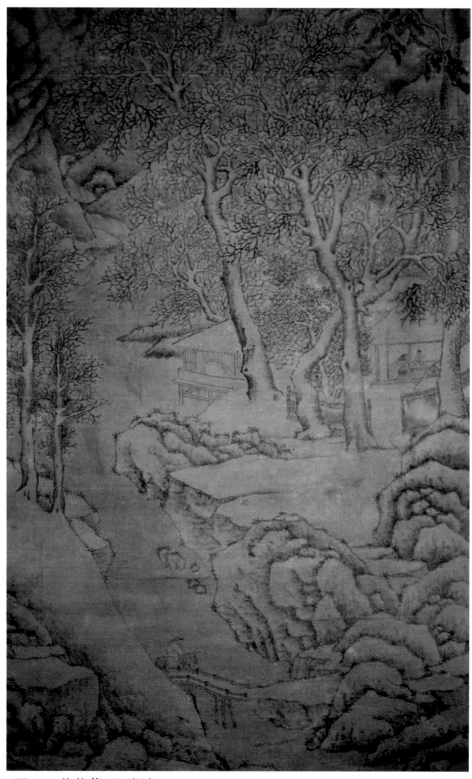

圖1A　芙蓉萬玉圖局部

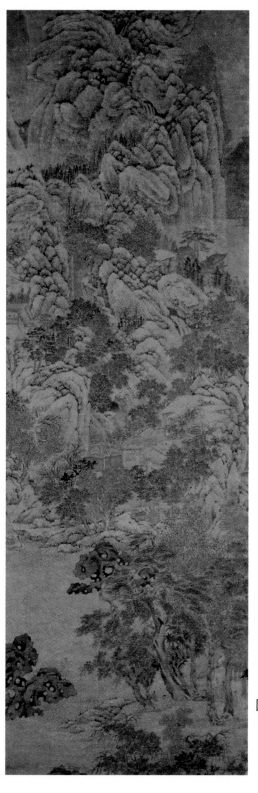

圖2　文伯仁（1502-1575）
仿王蒙具區林屋圖
（作於1555年，時年
54歲）

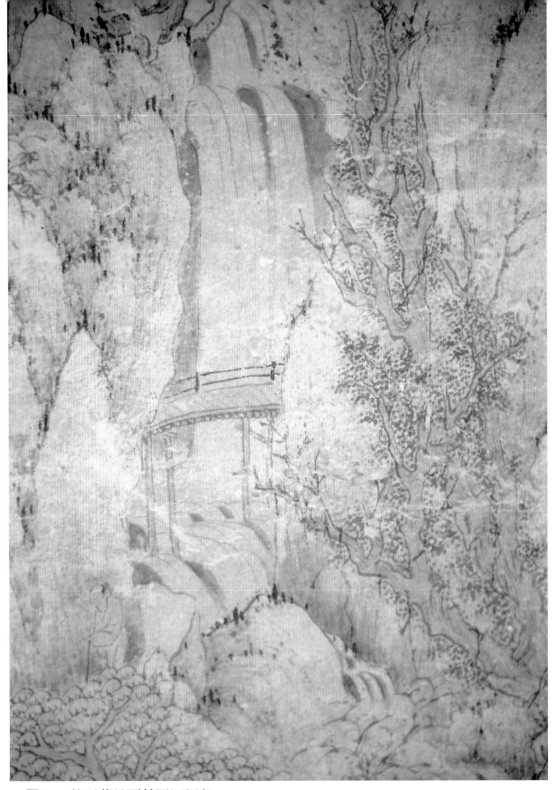

圖2A　仿王蒙具區林屋圖局部

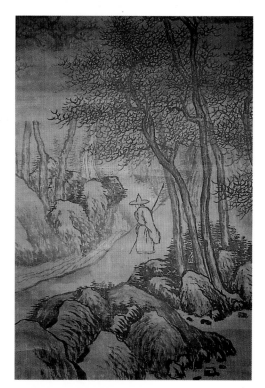

圖3A　秋林聞鐘局部

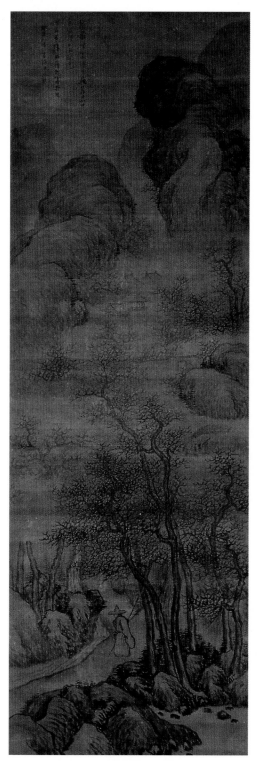

圖3　高陽（*1585？－1660*）
秋林聞鐘（作於*1613年*）

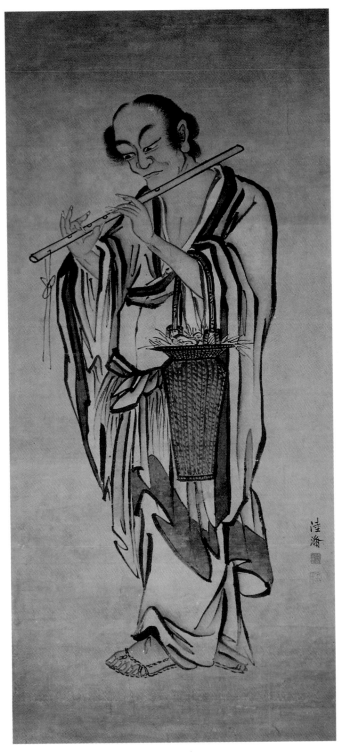

圖4　陸瀚（1570？-1650？）
吹笛野仙圖（約作於1630年）

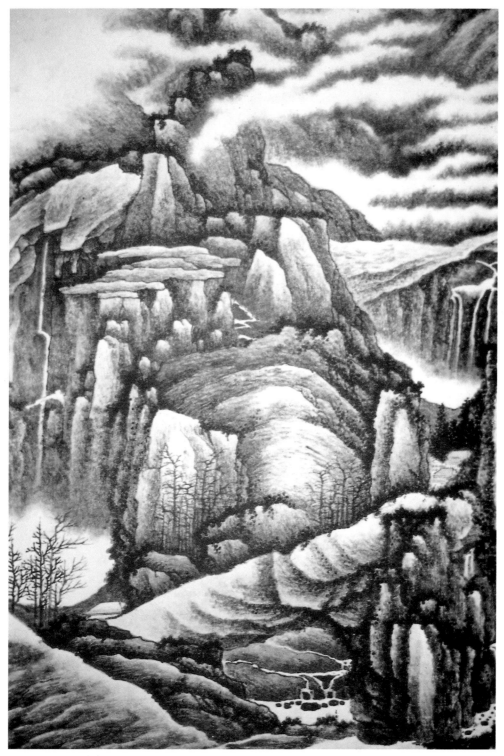

圖5　龔賢（*1618-1689*）
　　　千巖萬壑圖局部（作於*1670年*）

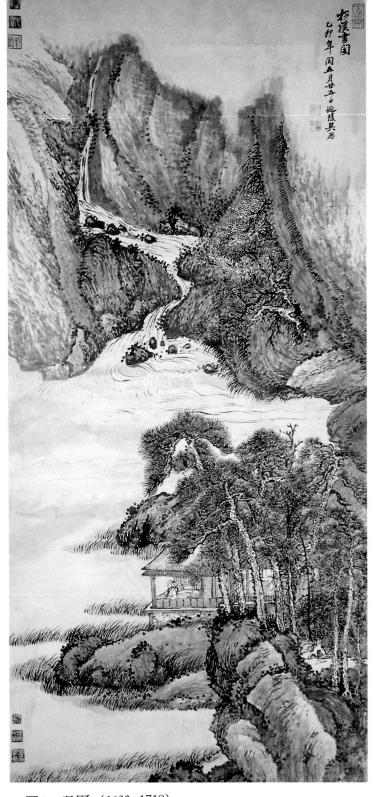

圖6　吳歷（1632-1718）

松溪書閣圖（作於1675年，時年44歲）

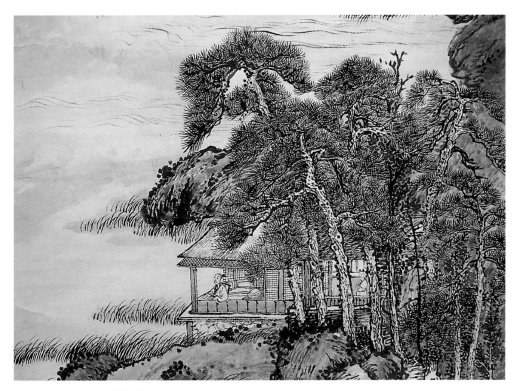

圖6A　松溪書閣圖局部

圖6B　松溪書閣圖局部

圖7　原濟（*1642-1718？*）
　　　細雨虯松圖（作於*1685*年）

圖8　翁嵩年（1647-1728）

　　　仲秋玩月圖（作於1712年，時年66歲）

圖9　沈銓（1682-1762？）
　　　青松雙鶴圖（作於1755年，時年74歲）

圖10A　探梅圖局部

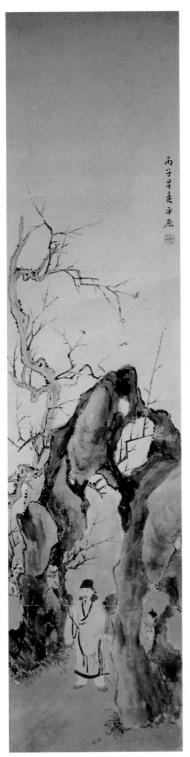

圖10　管希寧（1712-1785）
　　　探梅圖（作於1765年，時年54歲）

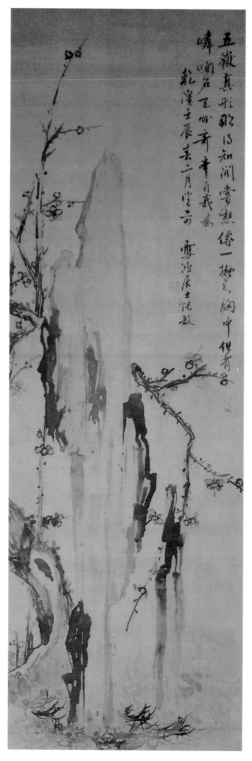

圖11　張敔（1734-1803）

奇石古梅圖（作於1772年，時年39歲）

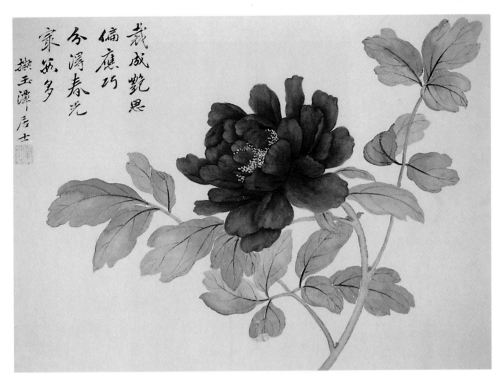

圖12　方薰（1736-1799）
　　　牡丹冊頁之一（作於1774年，時年39歲）

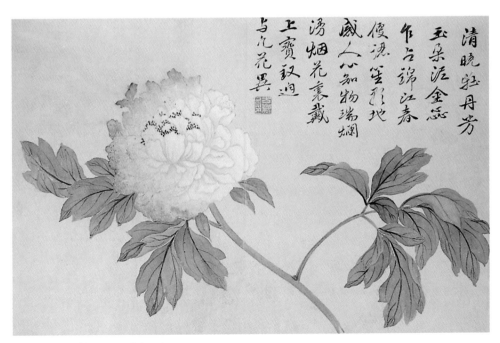

圖12A　牡丹冊頁之三

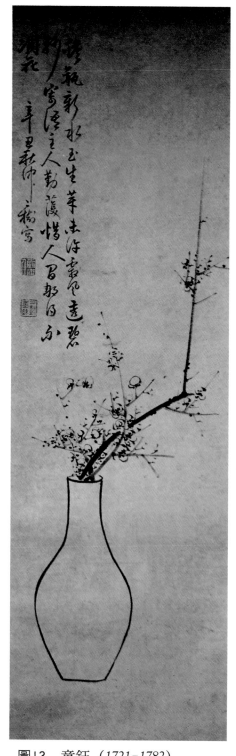

圖13　童鈺（1721-1782）
　　　瓶梅圖（作於1781年，時年61歲）

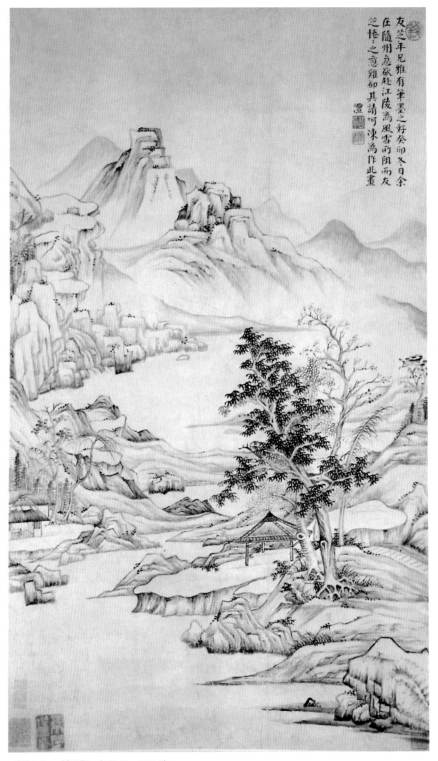

友芝年兄雅有筆墨之好癸卯冬日余
在隨州急欲赴江陵為風雪所阻而友
芝惓惓之意難卻其請可凍為作此畫

灃

圖14　錢灃（1740-1795）
　　　墨筆山水圖（作於1783年，時年44歲）

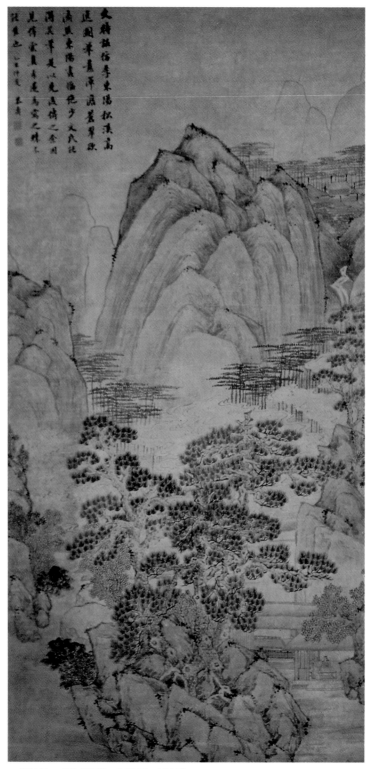

圖15　潘恭壽（1741-1800）
松溪高逸圖（作於1785年，時年45歲）

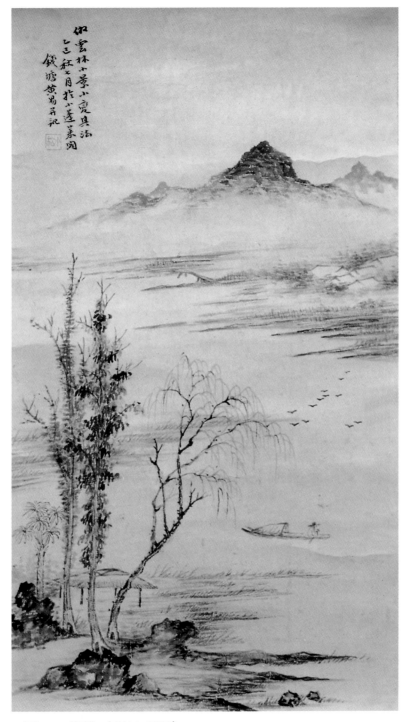

圖16　黃易（1744-1802）
　　　仿雲林小景（作於1785年，時年42歲）

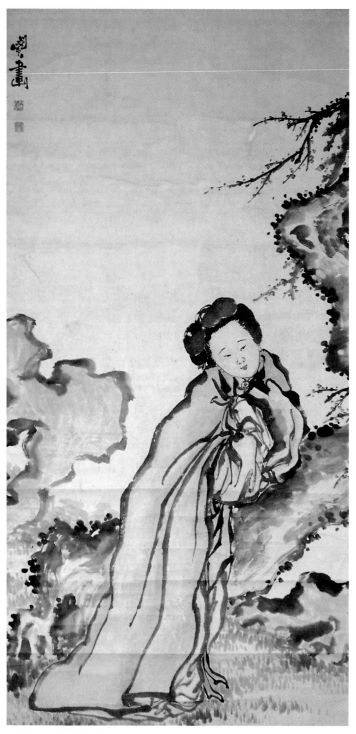

圖17　閔貞（1730-？）
　　　寒梅仕女圖（約作於1788年）

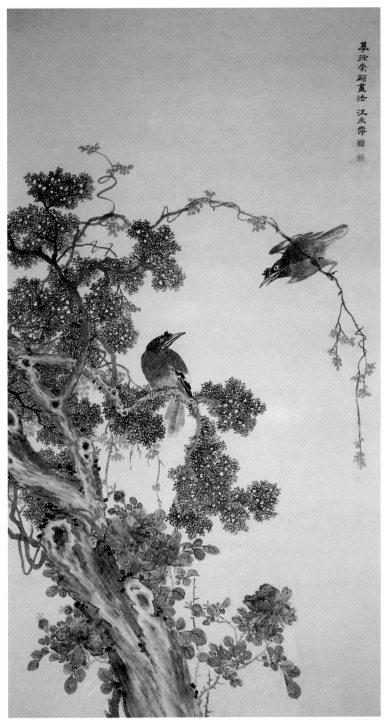

圖18　汪承霈（1720 ？ -1805）
　　　八百常春圖（約作於1790年）

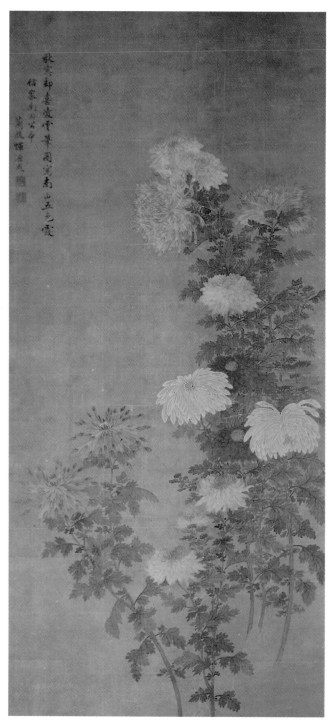

圖19 惲源成（1710-1790？）
秋豔南山五色霞（約作於1790年）

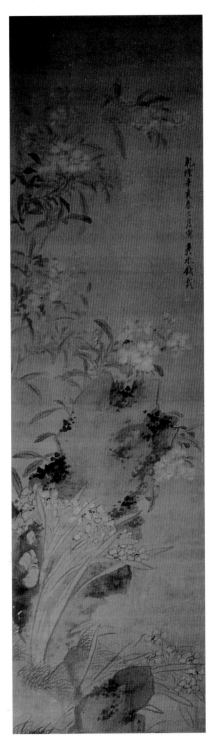

圖20A　水仙壽石圖局部

圖20　錢載（*1708-1793*）
　　　水仙壽石圖（作於1791年，時年84歲）

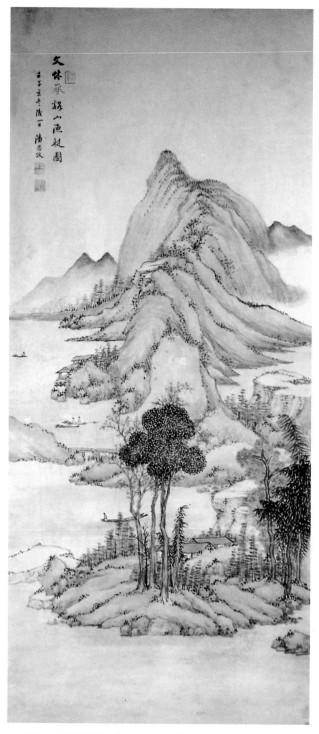

圖21　潘思牧（1756-1843）
　　　仿文氏谿山漁艇圖（作於1792年，時年37歲）

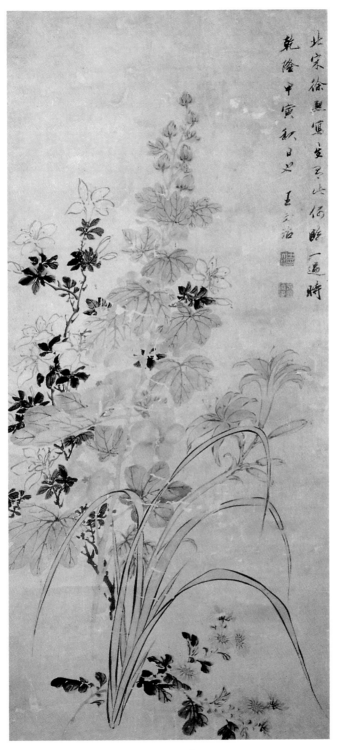

圖22　王文治（1730-1802）

　　　仿徐熙花卉圖（作於1794年，時年65歲）

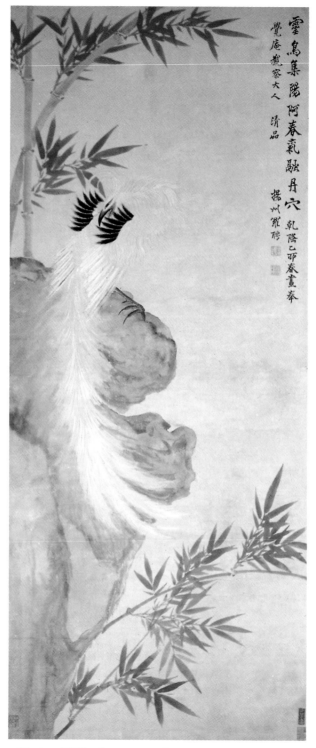

靈鳥集陽阿春氣馭丹穴

覺庵親家大人 清品

乾隆乙卯春畫奉

揚州羅聘

圖23 羅聘（1733-1799）
朱竹靈鳥圖（作於1795年，時年63歲）

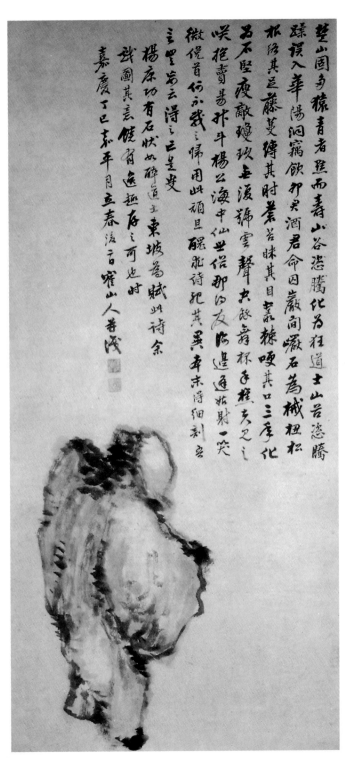

圖24　馮浩（*1731–1819*）
　　　醉猿化石圖（作於1797年，時年67歲）

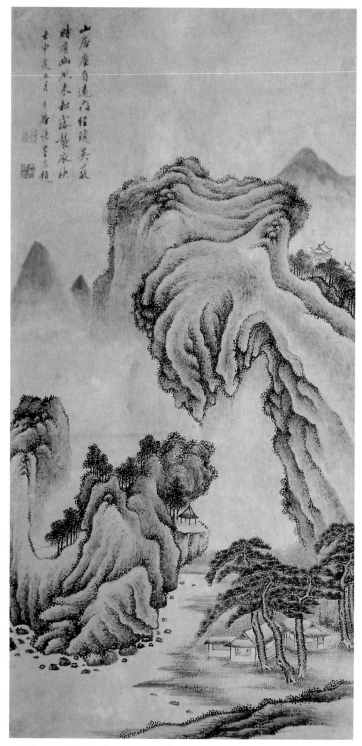

圖25　張崟（*1761-1829*）
　　　長松幽居圖（作於*1812*年，時年*52*歲）

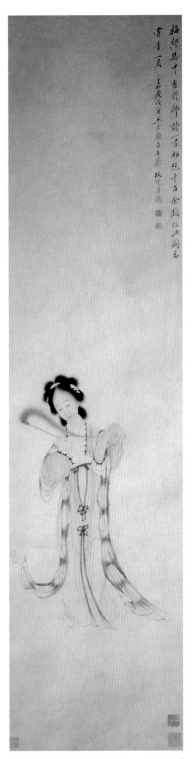

圖26A　紅拂小像局部

圖26　改琦（1773－1836？）
　　　紅拂小像（作於1818年，時年46歲）

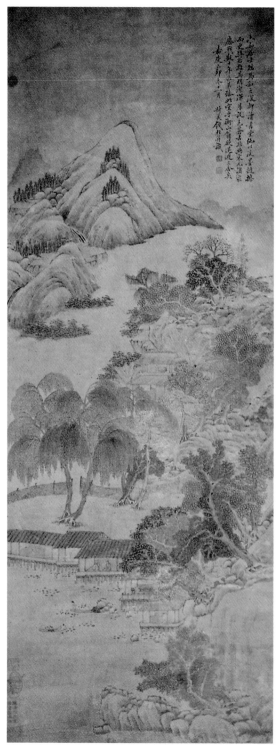

圖27　錢杜（1764-1844）

　　深柳讀書圖（作於1819年，時年56歲）

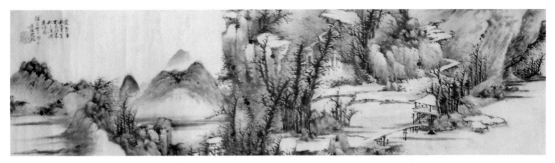

圖28　周鎬（1770？-1840）
　　　山水橫披（作於1822年）

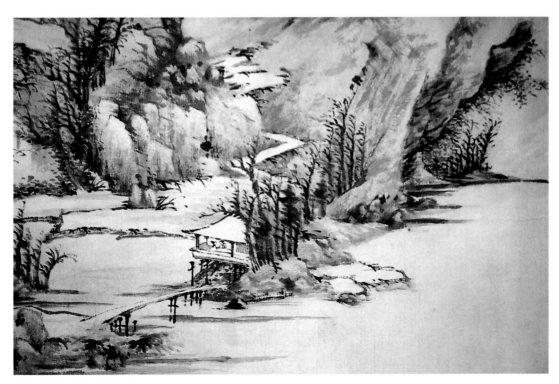

圖28A　山水橫披局部

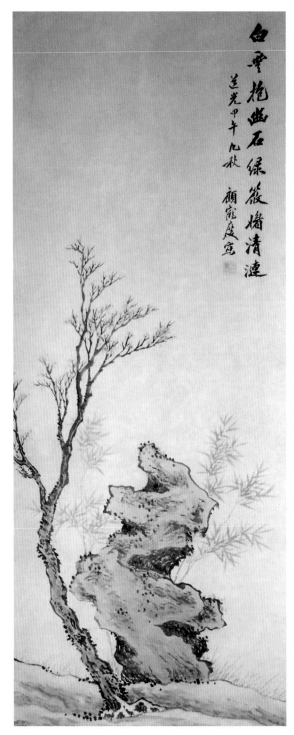

圖29　顧鶴慶（*1766-1840？*）
　　　　白雲抱幽石圖（作於*1834*年，時年*69*歲）

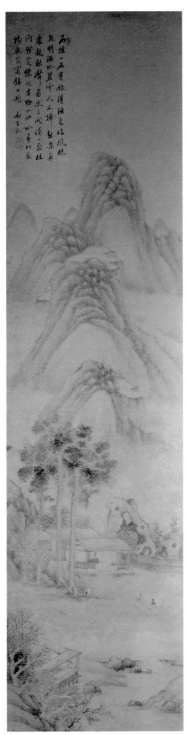

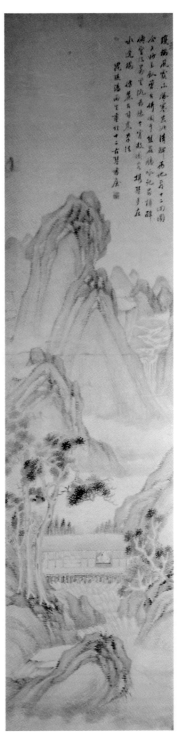

圖30　湯貽汾（1778-1853）
　　　山水四屏之一（作於1844年，時年67歲）

圖30A　山水四屏之二

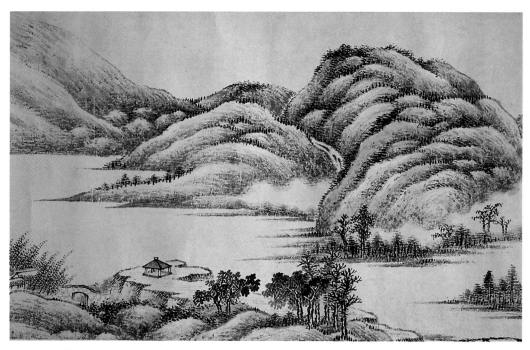

圖31　戴熙 （*1801－1860*）
海天霞唱第二圖局部（作於*1846年*，時年*46歲*）

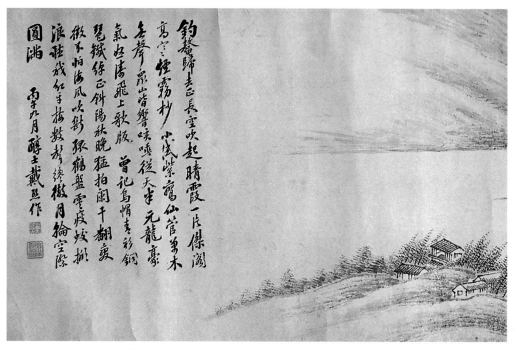

圖31A　海天霞唱第二圖尾跋

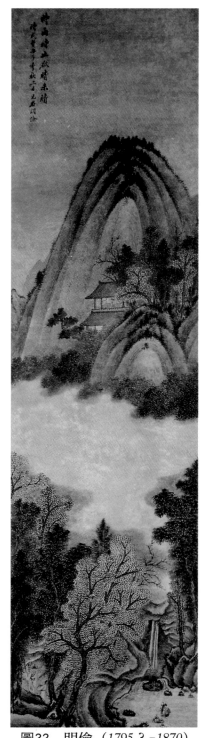

圖32　明儉（1795？–1870）

時雨欲晴圖（作於1852年）

圖33　任熊（1823-1857）
三星圖（作於1855年，時年33歲）

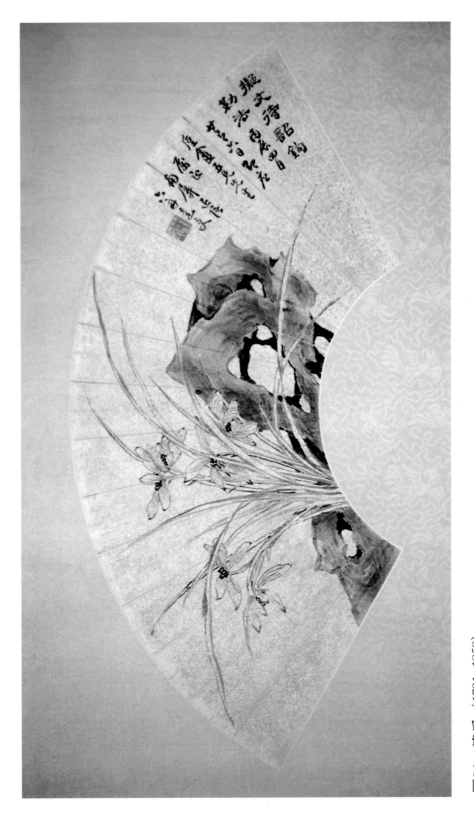

圖34　達受（1791－1858）
蘭石扇面（作於1856年，時年66歲）

圖35　寒宵茹檗圖手卷引首：吳熙載書
　　　　（1799-1870，1864年書，時年66歲）

圖35A　王素（1794-1877）
　　　　寒宵茹檗圖手卷局部（作於1862年，時年69歲）

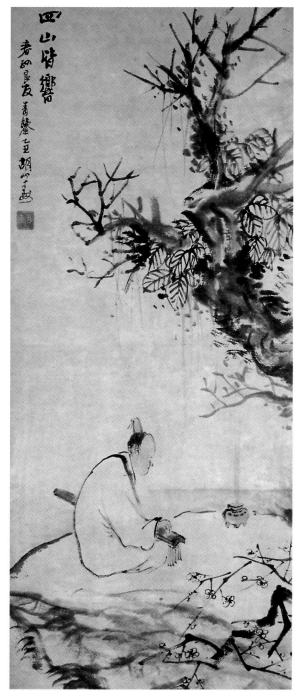

圖36　胡公壽（1823-1886）
　　　四山皆響圖（作於1865年，時年43歲）

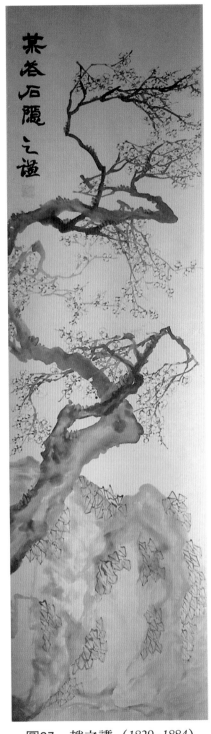

圖37　趙之謙（1829-1884）
花卉四屏之四：寒梅圖（作於1870年）

圖38　任伯年（1840－1895）
米點山水圖（作於1870年，時年31歲）

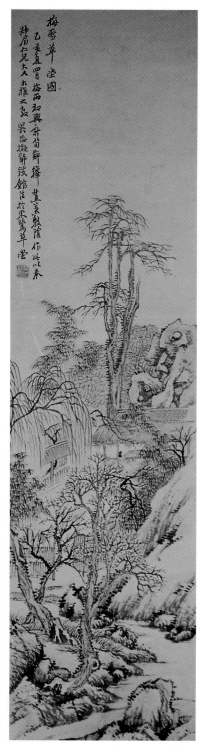

圖39　吳滔（*1840-1895*）

梅雪草堂圖（作於1875年，時年36歲）

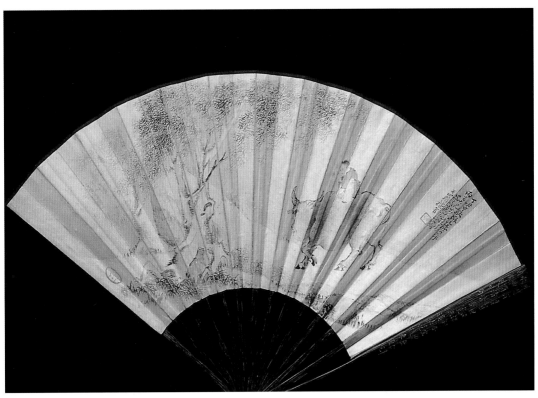

圖40　黃山壽（1855–1919）
　　　牛背讀書扇面（作於1877年，時年23歲）

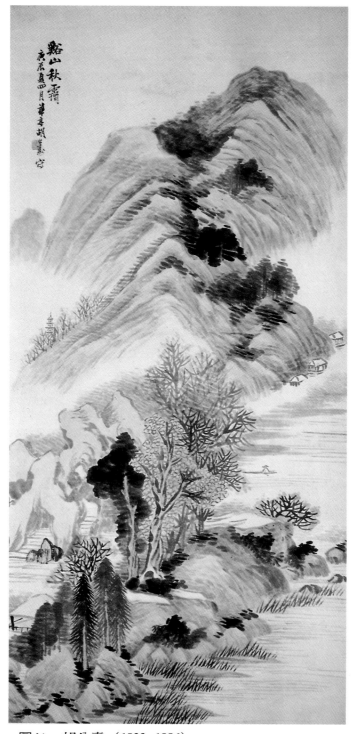

圖41　胡公壽（1823-1886）

谿山秋霜圖（作於1880年，時年58歲）

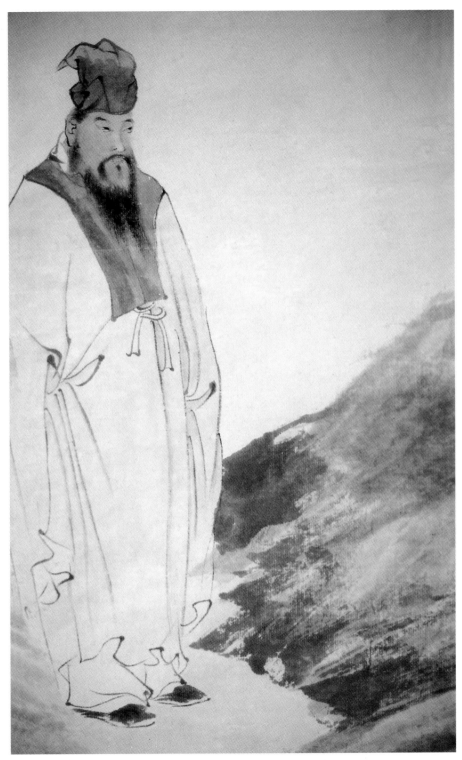

圖42　任伯年（1840-1895）
東坡赤壁圖局部（作於1891年，時年52歲）

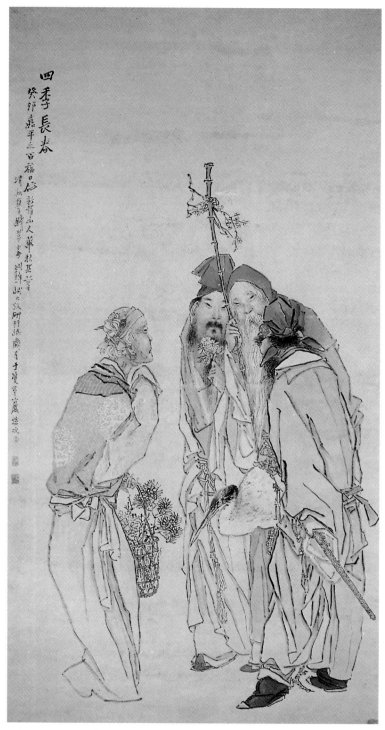

圖43　錢慧安（*1833-1911*）
　　　　四季長春圖（作於1903年，時年71歲）

圖44　陸恢（1851-1920）

　　　幽壑密林圖（作於1913年，時年63歲）

圖45　林紓（1852-1924）
　　　涼秋泛舟圖（作於1921年，時年70歲）

「滄海美術／藝術史」緣起

　　民國八十年初，承三民書局暨東大圖書公司董事長劉振強先生的美意，邀我主編美術叢書，幾經商議，定名為「滄海美術」，取「藝術無涯，滄海一粟」之意。叢書編輯之初，方向以藝術史論著為主，重點放在十八、十九、二十世紀。希望通過藝術史的研究及探討，對過去三百年來較為人所忽略的藝術流派及藝術家，做全面而深入的探討。當然，其他各個時期藝術史的研究也在歡迎之列。

　　凡藝術通史、分門史（如繪畫史、書法史……）、斷代史、畫派研究、畫科發展史（如畫梅史、畫竹史、山水畫史……）都是「滄海美術／藝術史」邀稿的對象。此外藝術理論、評論史……等，也十分需要，其他如日本美術史、法國美術史……等方面的著作，一律期待賜稿。今後還望作者、讀者共同參與，使此一叢書能在穩健中求得進步、成長、茁壯。

辛苦種樹待蔭成

　　曾堉教授字叔和，江蘇常熟人，一九三〇年出生於上海，是名報人曾虛白先生的哲嗣，晚清小說《孽海花》的作者曾孟樸之孫，家學淵源，學養俱厚。

　　曾堉在上海唸完初高中後，於一九四八年考上北京大學，後因時局關係，轉至廣州，又轉至香港，考入香港大學就讀。一九五二年末，他申請入英國倫敦大學繼續研究藝術。並來回於英法之間，為中央社服務。一九五七年，他轉往義大利習文學藝術十年，後歸香港於香港中文大學任教藝術史課程，並來回於英、法、義之間，從事教學及研究工作。從一九七一年至七四年，他出任中文藝術系主任，建樹頗多。一九七五年曾堉應蔣復璁院長之邀返臺，出任故宮博物院特約客座研究員，並兼任國立師範大學藝術史研究所教授，一九八九年他在故宮離職，轉至輔仁大學織品系任藝術史教授以至退休。

　　曾教授是國內少數精通英、法、義文的藝術史學者，對西洋藝術，尤其是文藝復興時期的藝術，鑽研甚深，當代學人無出其右者。在故宮服務期間，又精研中國繪畫，並從事中西藝術之比較，寫有英文論文多篇，成績斐然。

　　曾教授為學論文，首重基礎資料之蒐集及研析，對與藝術史相關的圖書及文獻，亦廣多搜羅閱讀。在教學上，他是國內少數率先以一己之力建立藝術史教學幻燈片檔案庫的學者之一；同時，

還在一九八〇年翻譯堅森(H. W. Janson)的《西洋藝術史》四巨冊出版，嘉惠藝林學子，影響甚大。此後又於一九八九年譯出莫拿利(B. Munari)的《物生物——現代設計理念》；一九九二年譯出義大利阿剛與法吉歐羅(G. C. Argan‧M. Fagiolo)的《藝術史學的基礎》；都是內容精彩，立論紮實的經典之作。

在研究中國藝術方面，他於一九八〇年出版了基礎性的《中國畫學書目表》，詳列臺灣、大陸、香港、日本、西歐、美國在二十世紀所出版的有關中國畫學的書目表，附於中國書學書目「本表」之後，對研究藝術史的學者來說，算得上是一本十分方便的參考書。此外，他還在書中羅列了《中國畫論類編》、《藝術叢編》、《畫史叢書》、《中國畫論叢刊》、《中央圖書館明代藝術家彙刊》、《中央圖書館元代珍本文集彙刊》、《藝術賞鑑選珍》、《歷代畫家傳文集》等書的目錄，並在書後詳列「書名索引」及「人名索引」查閱容易，功德無量。在如此嚴謹的書目基礎上，他先後寫作了《中國雕塑史綱》(一九八六年)，譯出了蘇立文(M. Sullivan)的《中國藝術史》(一九八五)，為中國藝術的研究及欣賞，貢獻心力，成績卓越。

藝術之研究，首重史料的蒐集，至於如何詮釋，如何排列；如何用社會學，心理學……等不同的角度，闡揚剖析；如何從中生出美學，藝術理論……等等思想……都要有史料為根本，不能昧於史實，憑空虛構。所謂言必有徵，論必有據，歸根結底，一切研析，還在史料的蒐集及篩選。有關中國藝術的史料近三、四十年來，層出不窮，許多既有的看法，已遭新史料推翻；許多以前忽略的門類，如今需要補強。對研究藝術的學者來說，二十世紀的後半期，正是令人興奮，有待開發的大好時代。

曾教授留心新出土的藝術史料已久，過去三十年來，不斷購書閱讀，勤於筆記，甘於從事吃力不討好的基礎資料之蒐集，編

成《中國美術年表》一冊，對藝術史的研究者及愛好者而言，不啻是一大福音。

　　近代最早的一本《中國美術年表》是傅抱石所編，一九三七年在上海商務印書館出版；一九七九年，臺北鼎文書局又將之重印，五十年來，一直是中國藝術研究者的必備參考書。學界一直期待有一本新表問世，不但能即時反映近半個世紀以來新出土的資料，同時也兼顧藝術、文學、思想、文化等相關學科的並時、貫時對照發表。現在曾教授的「歷代文物、建築、遺跡年表」及「歷代藝文對照年表」，正好補足了此一缺憾，令人興奮非常。

　　曾教授在籌劃此書的出版期間，在香港意外出了車禍，需要時間靜養復原。此書之編寫就是在這樣的情況下完成，因健康關係，他不得不割捨了大量的珍貴材料，以較為精簡的方式將本表編成問世。希望讀者在閱讀使用之後，能來信賜教，指出本表應更正補充的地方，編輯部方面十分樂意再百尺竿頭更進一步，隨時將此表修正增編，以配合時代的發展以及讀者的需要。

　　年表的編輯，全靠平時辛勤的採集，不但需要有時間及精力，同時更需要見識及眼光，沒有多年的辛勤耕耘灌溉，種子不可能成為參天大樹，更不可能為後人送蔭招涼。在編者努力之餘，我們還期盼讀者的熱心參與及共同灌溉。

中國美術年表

目　次

第一部分

歷代文物、建築、遺跡年表

中國美術年表 ⋯⋯⋯ 2

朝　代	年代	文物・建築・遺跡	參考文獻
夏 (約2100— 1600B.C.)	2000B.C. 以前	北京西南郊周口店遺址(1936發掘)（中國猿人）(500000~20000B.C.) ●（龍骨山）(1933–1934發掘)山頂洞人(18000B.C.)●浙江餘姚河姆渡遺址榫木材(5000B.C.)●陝西西安半坡村臨潼姜寨村半穴居住宅集落遺址(3600B.C.)●河南鄭州大河村四室並列型平面住屋遺址(3000B.C.)●山西夏縣城壁遺址(3000B.C.)	
	1900	1870河南偃師(湯首都二里頭)	
	1800		
	1700		
	1600	1590-1300河南偃師二里頭殷代早期宮殿 1562河南鄭州(隩首都二里頭二里頭(人民公園)	
商 (1600–1045 B.C.)	1500	約1400殷河南鄭州板建城壁遺址	北京平谷商代墓葬，商中期，《文物》(1977/11)
	1400		
(殷1300– 1045B.C.)	1300	1300湖北黃陂盤龍城殷中期城址及宮殿	河南安陽小屯段墟 5 號墓，墓葬不晚於祖庚，墓主死於武丁(1324–1266B.C.)，1975–1976發掘小屯銅器440件 婦好墓(處辛為武丁的配偶辛)鳴尊、最早銅鏡
	1200	約1122晚商、西周初(楚文化初期) 湖南澧縣(斑竹、保靖、文家山、黃泥崗、周家墳山、周家灣)諛竹遺址 下層及1980發掘湖南石門皂市遺址,可相當於河南鄭州二里崗出土文物,楚文化之始。在湖南西北商周文化,湖南省博物館,楚文化考古大事記(1984–1987) 1122西周初陝西岐山「楚子來告」卜辭(1977發掘)●鳳雛村甲組建築遺址西廂房第11號窯六甲骨1700片,周文王時期,周文王時期,《文物》(1979/10),《考古》與《文物》(1981/1)記載	
西周 (1045–770 B.C.)	1100	1066周武王率兵300乘滅殷,建都陝西長安縣內 約1030中央研究院安陽發掘(1928–1937),河南安陽小屯;司母戊大方鼎875kg,牛鼎、馬鼎	1024–1005(西周)青銅器「矢令簋」凹腳內貼有建築圖 豐鎬遺跡,豐鎬為紀元前11–8世紀西周王朝之首都鎬京 1063河南洛陽西郊洛邑之建設(西周)

	1000	1000湖北蘄春木造建築遺址		
	900			
	800	770湖北隨縣均川曾國器(1970-1972發掘，《文物》(1982/2) 770湖南陽西關有銘銅器，《文物》(1982/2) 河南南陽西關有銘銅器，《文物》(1982/2) (1953)河南郟縣江國銅器，《文物參考資料》(1954/5)，《文物參考資料》(1954/3) (1966)湖北京山蘇家壟曾國銅器，《文物》(1972/2)，江漢《考古》(1982/1) (1971)河南新野曾國銅器，《文物》(1973/5)，《文物資料叢刊》(1978/2) (1972)河南羅山黃國銅器，《文物》(1980/6) (1975)河南潢川黃國銅器，《文物》(1980/1) (1978)河南信陽樊君夔夫婦墓，《文物》(1981/1)，江漢《考古》(1980/2) (1979)安徽繁昌青銅器，《文物》(1982/12)		770申侯勾結犬戎入豐鎬(陝西長安)，幽王被殺，周室衰微，京都殘破，大戎威脅，被迫遷都河南洛陽 (東周早期)湖南邵州灉鄉區湘縣東周墓(1965發掘，《文物》(1977/3) (西周末春秋初)湖北隨縣曾國銅器(1970-1972發掘，《文物》(1973/5) (春秋初期)河南新野曾國銅器(1971發掘，《文物》(1973/5)
	700	689湖北荊州紀南城郢國都之建設(春秋楚國) 648河南信陽光山寶相寺黃君孟夫婦墓楚塋織品，古玉器，《考古》(1984/4)		697-691河北易縣南春秋燕國下都遺址 613-591安徽青陽之南弓陂之建設(春秋楚)
	600	春秋中期約600 (1959)安徽舒城龍舒公社，《考古》(1964/10) (1978)河南淅川丹江水庫下寺1號楚墓江國銅器，《考古》(1981/2)●河南淅川下寺楚墓呂國銅器，《文物》(1980/10) (1979)河南淅川郚公銅器，《文物》(1980/10)●河南信陽潘氏銅器，《文物》(1980/1) 585(春秋晉國)山西侯馬新田首都 541秦國及晉國之間之建黃河浮橋 514-496安徽壽縣蔡侯墓1955發掘吳王闔閭次女，《考古學報》(1956/1)，文史哲(1957/8)，壽縣蔡侯墓出土遺物，科學出版社(1956)，銅器486件，銘文蔡侯編鐘，《文物參考資料》(1955/8)，《考古月報》(1956/2)，《文物參考資料》(1956/12)，《中國歷史博物館館刊》(1980/2)		547-490山東臨淄齊故城5號東周墓大型殉馬坑(1964-1976發掘)，《文物》(1984/9)
	500	春秋戰國時代約500 500湖北銅綠山木製銅礦坑道 (1956)安徽壽縣曹家崗三墓，《文物參考資料》(1956/12)，《考古》(1961/6) (1957)湖南湘鄉古羅城調查，《考古通訊》(1958/2) (1958)安徽淮南蔡家崗蔡聲侯墓(蔡產劍)，《考古》(1963/4)，《考古》(1963/7)，《考古》(1963/8)，《考古》(1965/1)		鐵器①長沙龍洞坡52，826號墓發掘鐵削《文物參考考資料》(1954/10)②六合程橋1號墓發掘鐵塊，《考古》(1965/3)③六合程橋2號墓發掘鐵塊，《考古》，(1974/2)

東周
(770-256 B.C.)
春秋(770-477B.C.)
戰國(476-221B.C.)

	475-221 青銅器上之臺樹建築，北京地區發現灰陶土管
	401-381江陵望山1號墓
	401楚威王時期楚懷王前期，《文物》(1966/5)，簡文中有東大王、聖王、愁王字樣，為《史記》中楚簡王、聲王及悼王
	350-207陝西咸陽秦咸陽宮遺址
	386戰國趙之首都建設(陝西臨潼)之北首都建設
	383戰國秦國櫟陽國(陝西臨潼)
	(1963-1979)河南上蔡國故城調查，中原，《考古》(1980/2)
	(1964)江蘇六合程橋東周墓，中原，《考古》(1965/3)
	(1966)河南潢川蔡公子義等蔡器，《文物》(1980/1)，《文物》(1981/11)
	(1968)江蘇六合程橋2號東周墓，《考古》(1974/2)
	(1973-1880)湖北大冶縣城關銅鎮銅綠山遺址
	(1975)湖北紀南城大規模勘查及發掘，《考古月報》(1982/3)
	(1976)湖南長沙楊家山65號銅劍，《文物》(1978/10)
	(1980/9)安徽舒城九里墩有銘鼓座170青銅器群群歷史、楚蔡關係，《考古》(1982/2)，《江淮論壇》(1981/3)
	(1981)河南信陽楚王城，始於春秋、戰國擴建，278以後曾一度為楚京
	486春秋吳建揚州淮安間之邗溝、揚子江、淮河間之水道
	473-333浙江紹興坡塘獅子山戰國銅首房屋模型，《文物》(1984 Vol.1) 湖南瀏橋1號墓，《考古學報》(1972/1)
	433湖北隨縣春秋曾侯乙墓(擂鼓墩1號墓)7000文物編鐘64件，冰鑒(1977發掘)，《文物》(1979/7)，諸侯國君主，21人殉葬少女，楚，隨三國關係，失蠟法，天文28宿，3200公斤鐘、木架，10噸青銅器，有鐘銘年份433，並見《隨縣曾侯乙墓》1980文物出版社尊書(湖北省博物館尊書
400	400建造河北臨漳之水路，漳水灌漑農田之設備 戰國中期約350
	(1942)湖南長沙東郊王家祖山子彈庫戰國中期墓。帛書分甲乙兩篇，甲篇13行，乙篇8行，12神像(任全生掘墓)，1945流入美國紐約Sackler收藏，《文物》(1964/9)，蔡季襄《晚周繒書考證》(1949)
	(1946)湖南長沙黃泥坑銅箍節 21.1.9-3cm，《文物》(1960/8-9)，《文物》(1963/3)
	(1949)湖南長沙東南近郊五里陳家大山，人物變鳳圖31×22.5cm
	(1952)湖南長沙掃把塘楚墓全築，《文物》(1964/6)，(楚墓編號138號
	(1953-1955)湖南長沙仰天湖25號墓竹簡，《考古》(1957/2)，《文物參考資料》(1953/12)，《文物參考資料》(1954/3)，史樹青《長沙仰天湖出土竹簡研究》
	(1954)湖南長沙左家公山15號墓毛筆，部份完整男屍，兔毛毛筆，《文物參考資料》(1954/12)
	(1956)安徽壽縣楚大賡銅牛，《文物》(1959/4)
	(1957-1958)河南長臺關楚墓(小劉莊西北崗上1號及2號，信陽墓，《文物

359 戰國魏西境之長城建設
351 戰國齊長城之建設
349 陝西咸陽秦都

337–311 河南三門峽市上村嶺(1974發掘)1–8墓，第5號4件銅器特情跪坐人，漆繪燈，《文物》(1976/3)

參考資料》(1957/9)，《考古通訊》(1958/11)，《河南信陽楚墓出土器物圖錄》，河南人民出版社(1959)，郭沫若《信陽楚墓出土器的年代與國別》，《文物參考資料》(1958/1)，顧鐵符《有關信陽楚墓的幾個問題》，《文物參考資料》(1958/1)，《信陽戰國楚墓出土樂器初步調查記》，《文物參考資料》(1958/1)，楊蔭瀏《信陽出土春秋編鐘的音律》，《音樂研究》(1961/1)

(1957)安徽壽縣蔣青銅君啟節車份323，《文物參考資料》(1958/4)，南承祥《文物精華》第2集，文物出版社(1963)，《考古》(1963/8)，《考古與文物》(1982/5)

(1958)湖南長沙烈士公園楚墓，精美刺繡 54 × 39，120 × 34cm，《文物》(1959/10)

(1959)湖北郡縣楚墓25座，湖北省博物館

(1963–1964)湖北江陵楚墓虎座鳥架鼓，《文物》(1964/9)

(1964)湖北江陵拍馬山44號楚墓虎座鳥架鼓，《考古》(1973/3)，《考古月報》(1974/1)

(1965–1966)湖北江陵望山和沙塚楚墓，竹簡，越王勾踐銅劍，《文物》(1966/5)，陳振裕《望山1號墓年代與墓主》，文物出版社(1980)●彩繪木雕小座屏

(1972)陝西咸陽素仿六國宮殿遺址陳爰圓形瓦形，《考古》(1973/3)●黃東德慶洛雁山楚劍，《文物》(1973/9)●山東曲阜楚蟻鼻錢，《文物》(1982/3)

(1973)湖南長沙東南子彈庫人御龍圖37.5 × 28cm，墓1942盜掘，《文物》(1973/9)(1973/7)，《文物》(1974/2)●湖北江陵1號墓，《文物》(1973/9)

(1974)湖南衡陽楚墓戈年份338，《考古》(1977/5)

(1975)湖南湘鄉牛形山1號楚墓1號2號墓，彩繪虎座，彩繪虎座鳳架鼓，《文物資料叢刊》(1980/3)

(1976)湖北宜城雷家坡和魏崗楚墓鄭集公社，《考古》(1980/2)

(1978)湖北江陵天星觀1號楚墓，11幅彩繪壁畫2440器物，大墓三楨墓主為邸璠君潘勀，《考古月報》(1982/1)

(1980)湖南臨澧九澧1號楚墓最大楚墓二椁三棺，《湖南日報》(1980/12/13)，《長沙五里牌戰國木槨》●湖南長沙五里牌楚墓漆虎子，《湖南考古輯刊》第1集(1982)，《文物》(1982/10)，《文物》(1982/10)

(1982)湖南汨陵馬山1號楚墓，女屍絲綢，江漢《考古》(1982/1)

333戰國趙國之長城遺址

314-310 河北平山、三汲公社中山國、中山王譽、王后(中山國王族墓、獸器(1974-1978發掘)

316東靈山6號大墓、內有刻銘(316)方壺(1977發掘)、1號墓虎食鹿、龍鳳座方案、龍鳳《文物》(1979/1)(河北文物處、中山王國文物展)、1981東京

278湖北江陵馬磚1號墓年份278(1982發掘)、衣衾19件、《文物》(1982/10)N2龍鳳紋繡夾面(20境併191-192cm)、N9龍鳳繡羅單衣

278湖北江陵紀山之南楚國之郢都楚紀南故城、《文物》(1980/10)

266-255 秦建築之樓道

260戰國燕造陽? 冀平間之長城

257山西永濟蒲州浮橋(秦)黃河上

256湖北雲夢睡虎地11座秦墓、7號墓門楣文書工具1000片竹簡(1975發掘)、《文物》(1976/9)

250四川灌縣李冰建都江之壩

戰國晚期約250

246秦鄭國渠之開鑿
河南信陽長臺關1號墓
《信陽出土文物誌》河南人民(1959)、《文物參考》(1957/9)

(1933)安徽壽縣朱家集李家孤堆、實楚齎主人《壽縣楚器出土記》、《北平晨報副刊》(1934)●(1933)安徽壽縣楚王墓、O.Karlback瑞典人駐蚌埠所得分售歐美各地、及瑞京皇藏1923發掘、《楚器圖釋》、北京圖書館(1935)●楚王畬章劍安徽壽縣李三孤堆發掘、劉節《楚器圖釋》、北京圖書館(1935)●天津文化局發現安徽壽縣壽春鼎及楚銅衡、《文物》(1964/9)、《文物》(1979/4)

湖南長沙楊家灣6號墓、《文物參考資料》(1954/12)
江蘇無錫楚郵陵君銅器、《文物》(1980/8(黃歇封地)
(1954)山東臨淄楚定銅器、《文物參考資料》(1954/7)、《文物參考資料》(1956/6)、《山東文物選集》(1959)

(1955)安徽蚌埠巨靈鼎、《文物參考資料》(1957/7)
(1956)安徽壽縣雙橋楚墓、《考古通訊》(1956/3)
(1962)廣東始興白石坪楚墓、《考古》(1963/4)
(1971)湖北宜昌前坪楚墓、《考古月報》(1976/2)
(1972)陝西咸陽發掘廣東慶落山楚劍、《文物》(1973/3)●廣東慶落山楚劍、《文物》(1982/3)(1973/9)●山東曲阜楚曩鼻袋、《文物》(1982/3)
(1973)江蘇無錫楚郵楚君銅器、《文物》(1980/8)、《文物》(1980/8)
(1977)安徽壽縣朱9座楚墓、《考古學集刊》(1982/2)
(1978)安徽舒城楚墓(馬廠支渠)
(1979)河南淮陽平糧臺楚墓車馬坑、《河南文博通訊》(1980/1)
(1982)江蘇盱眙銅記量壺和金巾、《文物》(1982/11)

233廣東廣州涼羅岡4號墓無名氏(銅戈銘233)(1962/9發掘)、《考古》(1963/8)、廣州文物會

223安徽壽縣朱家集楚王墓、楚烈王22年(241)遷都壽春縣

221秦長城之建設、西自臨洮東至遼東●秦咸陽以關東六國宮殿之模式建官

220馳道之建設、咸陽渭河之橫●渭河南之信稿(南極廟之營建)

219秦王封泰山刻石

214靈渠開鑿使長江與珠江通行

212渭河南岸阿房宮之營建●直道(九原雲陽之通行)●咸陽宮觀之營建

206頃羽破咸陽燒秦宮燃燒三月

202-24(西漢)陝西西安西北長安城遺址、首都、長樂宮、未央宮、兵器庫、《文物》(1981/1)(西漢早期)廣西西林普馱銅鼓墓葬(1972發掘)、《文物》(1978/9)

202陝西西安西漢長安都城之營建

	300	
秦 (221-206 B.C.)		

西漢 (202B.C.– A.D.8) 高祖 206–195B.C. 惠帝 195–188B.C. 呂后 187–180B.C. 文帝 180–157B.C. 景帝 157–141B.C. 武帝 141–87B.C. 昭帝 87–74B.C.	200 100	

200長安(陝西西安)宮城之營造，西漢之長樂宮建於秦之興樂宮上●湖北襄陽擂鼓臺1號墓，兩漢早期人像圓漆盤(1978發掘)，《考古》(1982/2)

217湖北雲夢城郊睡虎地喜氏(46歲)墓，竹簡大事記(1975/12發掘)，《文物》(1976/6，鐵權地區第2期考古訓練班)
211鐵權(藤井有鄉館)
210驪山帝陵之建造
(1974)陝西臨潼秦景安宮第2號遺址復原
(1976)秦咸陽宮第2號考古發掘

221山東文登鐵權山公社鐵權年份221，陝西咸陽銅詔(1960發掘)

198未央宮成
179–141陝西咸陽楊家灣騎兵馬俑1970–1976發掘4號墓，文景時(西漢早期)周勃，周業父子墓(王侯貴族)，《文物》(1977/10)●5號木槨堅固南故城，鳴蛋型壺，車馬坑●文景時期湖北江陵楚紀南故城，俑、筆，《文物》(1976/10)
西漢鳳凰山167號漢墓(1975發掘)毛筆，俑，《文物》(1977/2)，
179–157發掘斜道秦嶺山脈越四川陝西之要道
138陝西西安上林苑之營建
130南夷道之修築
129長安建關開渭河水道之通連
123陝西興平道常村霍去病石刻
120陝西西安斗門村鎮火成岩大型石刻圓雕●造長安西漢之昆明池
117陝西興平霍去病去病墓
109甘泉泰通天臺
104西夷道之建華宮
102五原(秦之九原)●居延地區之長城
101長安城內明光宮之營造
劉南登封陽城遺址，鑄鐵遺址
劉徹鹽鐵官營之際

186湖南長沙馬王堆(馬王堆2號墓)，利蒼(長沙丞相軑侯)漆器200件(1973/12–1974/1發掘)，《文物》(1974/7)湖南省博物館，中國科學院考古所，長沙王國至湖南，廣西，廣東北部(157)
168湖南長沙馬王堆(馬王堆3號墓)，利豨兄弟(長沙丞相軑侯之子，30歲死墓)，帛畫1，帛書1，簡牘610(1973/11–12發掘)，《戰國策》，《易經》，車馬儀仗圖，《文物》(1974/7)，湖南省博物館，中國科學院
167湖南江陵紀南城鳳凰山，無名氏(五大夫墓1975/3–6發掘)，《文物》(1975/9)●江陵鳳凰山第168墓，男屍墓未腐
165湖南長沙馬王堆，辛追(長沙丞相軑侯夫人，50歲)墓1號墓(1972發掘)，《文物》(1972/9)，長沙馬王堆1號漢墓，湖南省博物館，中國科學院1972年7月挖，裝衣帛畫(1974出土)●安徽阜陽雙古堆汝陰侯墓，夏侯灶(1977發掘)，《文物》(1978/8)
157湖南長沙砂子塘西漢墓
140–87漢武帝時，山東臨沂金雀山9號漢墓彩繪帛畫旌幡(1974發掘)，《文物》(1977/11)
128–117廣州象崗山西漢南越王墓(1983/6發掘)，《考古》(1984/3)，趙眜(玉印)122●湖南省博物館，劉勝墓，《考古》(1972)，廣州(文帝)
113–104河北滿城劉勝墓2700m³大型洞窟
113河北滿城西郊劉勝(中山靖王)夫人(竇綰)墓(1968/6發掘)，《考古》(1972)，河北省博物館，劉勝，河北省文物研究所
110河北定縣122號墓金銀錯銅車飾長26.5cm直徑3.6cm，河北滿城竇綰，劉勝墓金縷玉衣
104河北滿城竇綰，劉勝墓，竇綰死於104，劉勝死於113(1968/6–8發掘)，金鏤玉衣

90–80北京豐臺區郭公莊西南大保臺西漢木槨墓
(79山東沂水鳳凰畫像石)
87–75①山東沂水鮑宅山鳳凰畫像(畫像最早畫像)，(沂水)鳳

100山西陽高漢墓發掘漆器，山西懷安漢墓發掘漆器
100西元前1世紀雲南普寧石寨山漢墓(1959發掘)●廣西壯族自治區，合浦前漢墓(1971發掘)

時代	年代	事項	事項
宣帝 74–49B.C. 元帝 49–33B.C. 成帝 33–7B.C. 哀帝 7–1B.C. 平帝 1B.C.–A.D.8 王莽 9–23 淮陽王 (23–25)		80北京大葆臺西漢墓，1號西漢墓劉旦墓，《文物》(1977/6) 69北京大葆臺西漢墓，《文物》(1977/6) 68江蘇連雲港海州西漢墓，《考古》(1975/3) 55河北定縣40號劉修墓(1973發掘)，《文物》(1981/8)，中山國金縷玉衣 52甘露二年銅方爐 26山東平邑縣平三年麃孝禹石刻立鶴 8河北定縣40號東漢墓中山孝王劉興鑲金縷玉衣(1973發掘)，《文物》(1976/7)●八角郎	鳳畫像磚見傅惜華《漢代畫像全集》初編，原石已失落②河南南陽趙寨磚瓦廠漢畫像石墓，《中原文物》(1982/1) 86–49河南，洛陽卜千秋墓壁畫，(1976/6發掘)，《文物》(1977/6) 85–69樂浪發掘漆器有銘文 48–47河南洛陽西漢星象圖，1957年洛陽丙北角 32–7河南洛陽條磚(長方形磚)砌成方形平面，天井型之墓室 16–8樂浪漢代文物，銅器，石巖里丙墳 河南滿源洞澗溝三座漢墓，《文物》(1973/2)，16號墓發掘鎏鎏鴞壺，龜座博山爐、24號墓發掘陶碓、風車，8號墓發掘桃都樹 1–100 樂浪王盱墓王光墓彩篋塚等●遼陽石槨墓壁畫(滿州)●營城子壁畫 20長安城內之九廟營建 20–25河南南陽英莊莊畫像石，《文物》(1984/3)
	A.D.10	3長安之明堂辟雍	
	20	14敦煌木簡 約15 河南南陽英莊村畫像石墓，辛店公社(1982–1983發掘)，南陽文化館，《文物》(1984/3) 15紹興發掘有銘方格規矩四神鏡 16山東汶上天鳳三年畫像石●山東汶	
	30	25? (東漢初)河北徐水防陵村二銅馬，《文物》(1984/4)	
	40	36四川樂山楊之李業石闕，南門外李節祠內	
	50	50山東金鄉朱鮪石祠	
	60	56銅弩機(附銘文拓片)河北定縣北莊子漢墓(1959發掘)●河南城南之靈臺，辟雍，明堂建立	
	70	65洛陽之北宮建成 67洛陽之白馬寺建 69樂浪王盱墓神仙畫像漆案 70四川彭山崖墓	67–83山東長清肥城孝堂山石祠畫像石，《新估考》，《文物》(1984/8)(夏超雄)，濟北王劉壽
東漢 (25–220) 光武帝 25–57 明帝 57–75 章帝 75–88	80	76廣東先烈路廣州動物園無名氏墓(1956/11發掘)，《文物》(1959/11)，廣州文物管理會	

和帝88–105	90	78四川彭山崖墓，高文《四川漢代畫像石初探》 80廣州小北蟹岡墓 81河北邯鄲西北五星村劉安意銅印，《四川漢代畫像石初探》 83山東平陸王陵山墓，東平憲王劉蒼銅縷玉衣(1958發掘)，山東肥城欒鎮村 85山東莒南東欒墩村石闕 86山東沂水皇聖卿墓皇聖卿闕 87山東沂水功曹闕，平邑縣八埲頂，南武陽，平邑縣北三里	84–87山東武陽三闕 86–87山東費縣平邑集八埲頂南武陽皇聖卿闕闕畫像，畫像石 89–105貴州興義興仁墓，銅車馬M6，墓主為縣長之妻，《文物》(1979/5) 紀元1世紀山西平陸東漢墓壁畫(1959)棗園村(牛耕圖，樓播)
	100	90河北定縣中山簡王劉焉墓鎏金銅縷玉衣(1959發掘) 94永元六年畫磚，四川自賓翠屏山出土，高文《四川漢代畫像石初探》，《四川文物》 ●宣化宣世禪休之藏 97廣州孖魚岡之墓	
	102	101江蘇丹陽大泊公社宗頭山無名氏墓(1973發掘)，《考古》(1978/3)，鎮江市博、丹陽文物館 102湖南衡陽豪頭山無名氏墓(1973/3發掘)，《文物》(1977/2)(張欣如)●四川彭山崖墓，高文《四川漢代畫像石初探》，《四川文物》	
	104		
殤帝105–106 安帝106–125	106	105四川新郫北20里稚子闕 106延平元年畫磚，高文《四川漢代畫像石初探》，《四川文物》	
	108		
	110	109有銘畫像石	
	112		
	114	113山東戴氏享堂畫像	
	116		
	118	117江蘇徐州彭城劉恭銀縷玉衣(1970發掘) 118河南登封八里中嶽廟大室闕，《文物》(1961/12)●河南登封嵩山中嶽廟石人	
	120		
	122	121四川渠縣趙家村無換闕(西南)，開田廟石闕●河南登封縣西戶口 122延光元年山東滕縣西戶口	122–125四川渠縣月光鄉燕家村沈府君石闕
	124	123河南登封荊南鋪小室闕，開田廟石闕●河南登封縣城北5里啟母闕	

年代	年	事項	附註
小帝125 順帝125-144	126	126四川渠縣月光鄉蒲家灣無銘東闕 126山東金鄉永建食堂畫像石	126-144 河北望都所藥村1號漢墓壁畫 (1952-1954 發掘)
	128	128四川樂山崖墓、高文《四川漢代畫像石初探》，《四川文物》	
	130	129山東肥城孝堂山畫像石，隸書題名(郭巨)、畫像石 130山東濟寧兩城山永建食堂畫像磚、畫像石	
	132	132張衡：地震儀，《文物》(1976)●湖北房縣城關鎮友爺衝向陽大隊無名氏墓 (1973/3發掘)，《考古》(1978/5)，湖北省博物館	
	134	133山東微山兩城山永建食堂 134四川樂山崖墓	
	136	135 四川江北崖墓●河南陝縣劉家渠村無名墓(1956/2-10發掘)，《考古月報》 (1965/1)，黃河水庫考古工作隊	
	138	136陝西華陰西嶽廟前西嶽廟闕 137永和二年山東微山兩城山畫像石	
	140		
	142	141山東微山兩城山桓桑終食堂 142四川簡陽崖墓	
	144	144建康元年山東魚臺文叔陽食堂畫像	
沖帝144-145 質帝145-146 桓帝146-167	146		145-220 寧城護烏桓校尉幕府圖(1971 發掘)，《文物》(1974)，內蒙古和林格爾樂舞百戲壁畫、莊園、使持節護烏桓校尉、護烏桓校尉、車馬出行圖、樂舞圖、百戲畫、牧馬(49 遠西烏桓大人郝阻率眾歸附漢王朝，光武帝劉秀於上谷甯城設置烏桓校尉管府) 146-156山東曲阜雙相圖魯王墓石人
	148	147敦煌長史武斑碑●陝西長安三里村無名墓(1957/4發掘)，《文參》(1958/7)，陝西省文物管理委員會	147-151山東嘉祥東南3里武梁祠祠堂室，有石闕147，武榮卒於151 147-188(漢桓帝—靈帝間)江蘇連雲港東海錦屏山(朐山)石刻，東漢早期佛教石刻，《文物》(1981/7)江蘇連雲港孔望山麻崖造像海州錦屏山，《文物》(1981/7)最早佛像? 東漢末桓靈時期
	150	149四川樂山崖墓●四川樂山蕭壩墓子洞畫像石	150-151江蘇彭繆宇墓(1980-1982發掘)有畫像石，叢林洞穴，《文物》(1984/8)

靈帝167-188			
	152	151元嘉元年山東蒼山曬米城畫像石	
	154	153山東曲阜孔廟建 154越磁樓閣杭州寶權塔附近發掘	
	156	157永壽三年山東嘉祥武山畫像石	
	158	158四川東嘉陵江西岸九石崗崖墓畫像石●四川重慶崖墓	
	160	159四川樂山崖墓內石刻畫像石●四川樂山崖墓	
	162	161四川青神崖墓 162四川東嘉陵江西岸九石崗崖墓畫像石	
	164	164安徽亳縣城南郊董園村曹氏墓，銀縷玉衣，銅縷玉衣(1974-1977發掘)，《文物》(1978/8)，安徽亳縣博物館	166-170安徽亳縣曹操宗族墓葬，《文物》(1978/8)，銀縷玉衣(1974-1977發掘)，五座墓原同墓
	166		
	168	168陝西潼關吊橋5號漢墓無名墓(灰陶瓶銘記168字)(1959發掘)，《文物》(1964/1)，陝西省文物管理委員會	
	170	169山東曲阜文廟同文門魯相史晨祀孔子奏銘碑 170陰平道郡閣之營建(陝西略陽●安徽亳縣南郊元寶坑曹氏墓(1974-1977發掘)，《文物》(1978/8)，安徽亳縣博物館	
	172		
	174	173四川重慶崖墓	
	176	175四川重慶崖墓●熹平石經殘石●四川東嘉陵江西岸九石崗崖墓畫像石 176山東臨淄淄梧臺里無名墓死者劉畫像●四川磐溪附近廟溪口山腰畫像石●鹽畫出行圖建(附后室墓頂紀年墨跡)，河北安平逯家莊漢墓(1971發掘)，《河北出土文物》「建築丁畫堂樓報警鼓●四川重慶崖墓	
	178	178四川樂山崖墓	
	180	180四川磐溪附近廟溪口山腰畫像石	
	182	182河北望都2號漢墓死者劉族，皇族，銅縷玉衣(1955發掘)●陶樓堂郡所藥村M2(1955發掘)，《河北出土文物》中有著名的漢俑	(東漢)河南偃師寇店公社李村村鎏金銅獸，故於鎏金帶蓋銅尊中
	184	183山東臨淄王阿合畫像 184湖南收縣新市五七農場無名墓(1973/3發掘)，《文物資料叢刊》(張欣如)	

朝代	年		
	186		186-219 甘肅武威雷臺張姓夫婦墓，飛馬，馬車隊126件(1969發掘)
	188		
少帝189 獻帝189-220	190	190初平元年山東滕縣殘碑畫像石	190-195 四川綿陽北門外八里仙人橋平陽府君闕(東漢晚)四川渠縣廣祿鄉王家坪無銘闕　紀元2世紀末河南密縣2號東漢墓(1960-1961發掘)打虎亭角力樂舞百戲圖
	192		192-214 四川合川東漢畫像石墓(1975發掘)，《文物》(1977/2)
	194		193-195 笮融，在江蘇揚州(廣陵)建佛塔
	196		
	198		
	200		
	202		
	204		
	206	205安徽蕪湖赭山無名墓(1954夏發掘)，《文參》(1956/12)(王步雲)	
	208		
	210	209四川雅安城東19里姚橋村高頤闕高275cm	209-220 四川夾江東南20里井露鄉雙𤱶村二楊闕高507cm　四川重慶沙坪壩對岸盤溪磐溪闕 210-213 曹操在河北臨漳(鄴)建銅雀金鳳冰井三臺
	212	212孫權建都江南京(建業)建石頭城	
	214		
	216		(東漢末年)江蘇睢寧九女墩(1954發掘)銅縷玉衣，229玉片，《考古通訊》(1955/2) pp.31-33, (1958/2) pp.57-59
	218		
三國	220	220浙江海鹽長安鎮畫像石墓(龍柱)，《文物》(1984/3)，《文物》(1983/5)，傅孫權，河南臨潁上尊號碑，河南臨潁子(河南臨潁)三女之墓，畫像石結構●公卿上尊號碑●傳銅雀臺臺獅子●河南臨潯發掘)	220-316 甘肅嘉峪關戈壁灘六座磚畫墓(1972-1973發掘)

魏220—265 蜀漢221—263 吳222—280		
大倉集古館●曹丕在景陽山建五色山(石林園及觀閣及漢闕魏)●山東沂南漢墓東漢瑯邪國(1956發掘)見《沂南古畫像石墓發掘報告》，(190?)曾昭燏、蔣寶庚、黎忠義發掘報告。(220)李文信《沂南古墓年代管見》，《考古通訊》(1957/6)。時學賢"Inan and related tombs"(1959)《沂南與相關古墓》。Jonathan Chaves 1968發表"A Painted Tomb at Loyang"(1968)(《洛陽古墓繪畫分析》)●四川梓潼西門外半里邊孝先闕(東漢末期)	222	
	224	
	226	
227(吳)湖北地區無名墓，《考古》(1959/11)，湖北文物管理處	228	
	230	
	232	
233(吳)赤烏十四年銘青瓷虎子(南京趙土岡) 234蜀諸葛亮在陝西武功渭河南岸建竹橋	234	
235魏洛陽宮殿之營建	236	
	238	
	240	
241(魏江蘇南京石門圬無名墓銅弩機銘，《文物》(1959/4)(尹煥章)	242	
	244	
	246	
	248	
	250	
251(吳江蘇南京光華門外趙土岡無名墓青瓷虎子銘251)(1955春發掘)，《考古月報》(1957/11)，江蘇文物會，《南京出土六朝青瓷》(1957/12)，江蘇文物會	252	(蜀漢時期)四川梓潼南門外無名銘闕
	254	
	256	
	258	
260(吳承安三年銘越磁神亭紹興出土)，浙江紹興無名墓，《故宮藏瓷選集》	260	

朝代	年	事項	附記
西晉 (265-316) 武帝265-290	262	262(吳)湖北武昌蓮溪寺彭盧墓(校尉, 59歲)(1956/12發掘), 《考古》(1959/4)	265-280南京東北西崗果牧場西晉墓, 青瓷罐(1974發掘), 《文物》(1976/3)
	264		
	266	265(吳)江蘇南京清涼山無名墓, 青瓷熊燈銘(1958發掘)《江蘇省出土文物選集》(1963/6)	
	268		
	270		
	272	272(吳)江蘇溧陽地林業隊無名墓, 《考古》(1962/8), 南京博物院(汪導國)●(吳)江蘇南京光華門外趙土岡無名墓, 《南京出土六朝青瓷》(1957/12), 《南京六朝陶俑》(1958)	
	274	274太初宮之營建	
	276	276(吳)江蘇金壇白塔公社無名墓(1973/3), 《文物》(1977/6), 鎮江金壇文物館	
	278	278(晉)咸寧四年銘皇帝三臨雍碑(河南洛陽)	(西晉)四川涪陵縣新興鄉趙家村無銘闕●四川涪陵縣新興鄉趙家村東無銘闕
	280	282河南洛陽東七里澗最古石造大橋	
	282		
	284	283(西晉)江蘇秣陵公社金村大隊元壙村無名墓(1965/3發掘), 《文物》(1973/5)(江文)	
	286	285(西晉)江蘇鎭江甲山曹丁山曹翌左部中立章校尉, 33歲 墓地券銘(1955春發掘), 《南京出土六朝青瓷》(1957/12), 《南京六朝陶俑》(1958)	
	288	287(西晉)河南洛陽無名墓(1953~1955/9發掘), 《考古月報》(1957/1), 河南文物工作隊二隊 288湖南瀏陽姚家園縣西晉墓(1954發掘)	
惠帝290-306	290	290河南洛陽白馬寺建	
	292		
	294	293(西晉)江蘇南京中華門外郎家山無名墓, 見《南京出土六朝青瓷》(1957/12) 294(西晉)江蘇句容石獅公社後辛大隊孫堁西村無名墓(1966/2發掘)●趙窰青瓷明器(宜興周處墓發掘)	
	296	297江蘇官興之周處墓	
	298		

時代	年代	記事
	300	298(西晉)江蘇宜興周墓墩、周處(?平西將軍夫人墓,《考古月報》(1957/4),南京博物院(羅宗真)
		299(西晉)浙江衢縣街路村無名墓(1973/11發掘),《考古》(1974/6),衢縣文化館
	302	302(西晉)江蘇宜興周墓墩、無名墓(1976發掘),《考古》(1977/2),南京博物院●(西晉)江蘇南京板橋鎮石闸湖(1964/5),《文物》(1965/6),南京文物●(西晉)河南洛陽澗河內西孫世蘭(1952～1955發掘),《考古學報》(1957/1)
(五胡十六國304～439)	304	304(西晉)浙江諸暨牌頭鎮陳塢山無名墓(1956/6發掘),《文物參考資料》(1956/12)(朱伯謙)
懷帝306～312	306	306(西晉)福建松政渭田公社渭田大隊(1973/12發掘),《文物》(1975/4)(盧茂村)
	308	
	310	
	312	311(西晉)福建閩侯關口村橋頭山(1958/8發掘),《考古》(1965/8)(黄漢杰)●(西晉)廣東廣州西北淺桂花岡(1955/4發掘),《考古通訊》(1955/5)
愍帝313～316	314	
	316	316(西晉)廣東廣州獅子岡無名墓,《考古通訊》(1955/5)
東晉(317～420)	318	
元帝317～322	320	319(東晉)江蘇南京中央門外象坊村(駙馬都尉朱氏夫人吳氏)(1964/11發掘),《考古》(1966/5),江蘇文物管理委員會●甘肅陝西河南河北建佛寺893座,建康南京建白馬寺
明帝322～325	322	
	324	323南京戚家山謝鯤墓(1964發掘)●(東晉)江蘇南京中華門外戚家山謝鯤墓(43歲)(1964/9發掘),《文物》(1965/6),南京文物
成帝325～342	326	324(東晉)廣東廣州無名墓(1953～1955),《文物參考資料》(1956/5)廣州文物
	328	327(東晉)浙江黄巖秀嶺水庫(1956/12發掘),《考古學報》(1958/2),浙江文物
	330	
	332	
	334	

年號	年	事項	
	336	335(東晉)福建南安豐州(1957/3發掘),《考古通訊》,(1958/6)●河北臨漳鄴之首都建設磚城壁	
	338		
	340	340南京象山王興之墓(1965發掘)	341-348(東晉)江蘇南京北郊新民門外，王興之(310-341)夫人宋和之(313-348)墓(1965/1發掘),《文物》(1965/4)
康帝342-344	342		341-392 江蘇南京新民門外象山，東晉墓，磚室墓 341, 348, 358, 359, 392(1965發掘)
穆帝344-361	344		
	346	345(東晉)江蘇南京擂江門外老虎山劉氏墓(顏謙婦)(1958發掘),《考古通訊》(1958/6)	
	348	347(東晉)廣東韶關無名氏(1959/6發掘),《考古》(1961/8) 348(東晉)南京萬壽村拼砌磚印磚畫龍虎,第一拼鑲磚畫。虎備丘山	
	350		
	352		
	354	353甘肅敦煌石窟開鑿●王羲之會稽作《蘭亭序》 354(東晉)福建福州西門無名墓(1956/10發掘),《考古通訊》(1957/5)	353-450金製冠(朝鮮慶州金冠塚)
	356	357(東晉)江蘇鎮江市郊賈家灣村劉剋墓(328-357)(1962/12發掘),《考古》(1964/5),鎮江博物館●冬壽墓壁畫	
	358	358(東晉)江蘇南京棲霞區通阜橋公社王閩之墓(330-358)(1965/5發掘),《文物》(1965/10)	
	360	359江蘇南京新民門外象山王丹虎墓(1965/5發掘),《文物》(1965/10)	
哀帝361-365	362		
	364	364建康瓦官寺建●浙江杭州老和山東甫氏墓1960/11發掘,《考古》(1961/7)	
廢帝365-370	366	365建康(南京)安樂寺建 366(東晉)江蘇南京光華門外趙土岡王氏墓,《南京出土六朝青瓷》(1957/12),《南京六朝陶俑》(1958)●[前]秦建元二年沙門樂僔一開鑿敦煌千佛洞	
	368	368浙江蘆蒲無名墓(1957/12發掘),《考古》(1960/10)	

帝王	年	文物、建築、遺跡	
簡文帝371-372	370	369(前涼甘肅敦煌城東南艾氏墓上泥心谷墓(張弘夫人)(1960發掘)，《考古》(1974/3)●江蘇南京西善橋張氏墓(1953/2發掘)，《考古通訊》(1958/4)(葛治功)370浙江黃岩靈石秀嶺水庫無名墓(1959/12發掘)，《考古月報》(1958/1)	
孝武帝372-396	372	約370甘肅酒泉嘉峪關東晉十六國墓，丁家閘大型磚墓，壁畫燕居行樂圖，牛羊圖，西王母，《文物》(1979/6)。張明川《丁家閘古墓壁畫藝術》M5燕居行樂圖，九尾狐，掘1-8號墓，《文物》(1974/9)，《文物》(1979/2)	375-378福建南安豐州無名氏墓(1973/9發掘)，《文物資料叢刊》(1973/9)
	374		
	376	375福建南安豐州獅子山無名墓(1973/9發掘)，《文物資料參考》●湖南長沙南郊爛泥山中劉氏女墓(1955發掘)，《考古月報》(1959/3)	
	378		
	380		
	382		
	384	383(東晉)江蘇南京中華門外郎家山無名墓，《南京出土六朝青瓷》(1957/12)	385-415遼寧北票西官營子北燕馮素弗墓(十六國時代北燕天王馮跋之弟)(1965發掘)，《文物》(1973/3)(黎瑤渤)，1號墓玻璃、虎子、壁畫、星象圖，出行圖，家居金飾，2號墓大量金飾
(北魏386-534)	386	386廬山東林寺建	
	388		
	390		
	392	392南京象山夏金虎墓(1968發掘)●(東晉)江蘇南京棲霞區邁皋橋，夏金虎(307-392)，《文物》(1972/11)(袁俊卿)	
	394	394高句麗平壤創建九寺	
安帝396-418	396	396(東晉)溧陽縣果園謝琰墓(1972發掘)	
	398	398北魏山西大同建宮室，立五重塔●(東晉)江蘇鎮江音牧場無名墓(1972/3發掘)，《文物》(1973/4)	(東晉，5世紀初)南京西善橋竹林七賢及榮啟期磚畫
	400		
	402		

中國美術年表 ⋮⋮⋮⋮ *18*

	404	
405顧愷之(東晉義熙初年為散騎常侍)：女史箴圖卷，唐初仿本大英博物館收藏	406	(1960發掘)，《文物》(1960/8/9)長廣敏雄認為不晚於400 −450(5世紀中)
	408	
	410	
412滿州輯安高句麗好大王碑	412	
	414	
	416	
	418	
	420	
421(宋永初二年)南京富貴山晉恭帝司馬德文墓(1960發掘) 422(宋武帝初)丹陽陵前石獅(南京附近)	422	421−439(約北涼)敦煌275，272，268窟
424甘肅永靖炳靈寺石窟，西晉 —元200窟，有424年份銘文墨書記號●(宋)山東蒼山縣城前無名墓(1973/5發掘)，《考古》(1975/2)，山東省博物館	424	
425(劉宋元嘉二年)成都萬佛寺山水佛傳故事佛碑劉志遠，劉廷壁《成都萬佛寺石刻藝術》，中國古典藝術社1958出版，《南朝作風探討》	426	
	428	
	430	
	432	
	434	
	436	
	438	
	440	439−535(北魏)敦煌254(尸毘王故事Mahasattua Sivi)，257(九色鹿王Ruru Jataka)，259，263窟
442北魏太平真君造像(書道博物館)	442	
	444	444−446北魏大武帝廢佛

南朝
宋420−479

446	
448	447(宋)浙江黃岩鎮秀嶺水庫無名墓(1956/12發掘),《考古月報》(1958/1)
450	
452	
454	453 雲岡石窟 453 曇曜開鑿五窟，山西大同西15公里 454 平城五級大寺作大釋迦銅像
456	455(宋)湖北武昌東北郊周家大灣無名墓(1956/3發掘),《考古》(1965/4) 456(宋)湖北武昌無名墓(1956/1-8發掘),《文物參考資料》(1957/1)
458	
460	460-524雲岡石窟： ① 460山西大同雲岡曇曜五窟，雲岡第7、8洞，460- 465雲岡第16窟-20窟，20窟有大佛 ② 465-494雲岡1、2、3窟，5-13窟
462	
464	
466	466北魏石塔，崇福寺原藏，臺北歷史博物館，近似山西朔縣曹文度造石像，《文物》(1980/1)
468	
470	470(宋)江西清江樟樹鎮無名墓(1959/9-1960/4發掘),《考古》(1962/4)
472	
474	475(劉宋)南京太平門明僧悟墓，《文物》(1980/2)●鎏金銅釋迦像，河北滿城孟村(1955發掘),《河北出土文物》●雲岡第9、10洞
476	
478	
齊479-502 ／ 480	479江蘇丹陽齊宣帝蕭承之永安陵
482	481(北魏)大同方山永固陵,《文物》(1978/7) 482雲岡第5、6洞●江蘇丹陽蕭道成泰安陵
484	483龍門石窟 484內蒙古呼和浩特北魏墓(1975發掘),《文物》(1977)(北魏拓跋珪遷定都平城前後) ●北魏山西大同市郊石家寨村司馬金龍墓（使持節侍中鎮西大將軍司空公冀州刺史，夫人墓(姬辰，474歿)(1965/12發掘,《文物》(1972/3),大同博物館

486	●(北魏)山西大同鎮川公社方山永固陵文明皇后馮氏墓(北魏文成帝夫人，490歿，484墓成)(1976/4~5發掘，《文物》(1978/7)，大同博物館●(南齊)湖北武昌東北郊何家大灣無名墓(1956/2發掘)，《考古》(1965/4)
488	485(南齊)湖北武漢劉覬墓(1956/1~8發掘)，《文物參考資料》(1957/1) 約485南京西善橋(1960)，丹陽胡橋公社(1968)發掘竹林七賢磚刻 487(南齊)廣西(僮族自治區桂林郊堯山素僧猛墓(1962/3 發掘)，《考古》(1964/6)(黃增慶，同安民)●(齊)永明五年劉旦墓句容姜巷1969發掘)
490	489(南齊)南京棲霞寺千佛岩(489~540/294窟，僧紹之子仲璋與法度禪師所開●河北平泉銅造像(附題拓片)1961發掘，《河北出土文物》●(北魏)大和十三年銘彌勒交脚像，釋迦坐像(雲岡第17洞) 490(北魏)山西大同方山永固陵，《文物》(1978/7)
492	
494	493江蘇丹陽幱頤景安陵 494江蘇丹陽南齊墓，磚印壁畫(1974發掘)，《文物》(1977/1)，《文物》(1974/2)(蕭道生，羽人)
496	495(北魏)大和十五年銘長樂王丘穆陵亮夫人尉遲為彌勒佛龕(龍門古陽洞)●齊景帝蕭道③494~524雲岡4，14，15窟上及20窟以西
498	497江蘇南京蕭敷墓，存石獅一對 498江蘇丹陽南齊明帝幱安陵石獅
500	499(北魏)山西曲沃(侯馬鳳泰村李詵墓誌墓(縣令)，《考古》(1957/3)●(南齊)廣東英德洽洗鎮石墩銘無名墓(1960/7發掘)，《考古》(1961/3)●(南齊)湖南長沙幱泥山中劉氏墓(1961發掘)，《考古月報》(1959/3) 500(南齊)河南鄧縣彩色磚●遼金丕龍陵收藏於美國舊金山Avery Brundage亞洲博物館●湖州幱安，高句麗第18號墳，四神圖●傳束晉王陵墓域內壁畫古墳朝鮮中和郡三墓裡大墓小墓(朝鮮江西郡) 500敦煌135窟摩訶薩埵本生譚捨身飼虎房壁圖428窟 500~503龍門古陽洞楊大眼楊迦釋迦像記 500~523龍門石窟賓陽洞洞浮雕，美國堪薩斯市博物館藏 500~540河南鞏縣石窟 500~580甘肅天水麥積山石窟造像盛行●甘肅炳靈寺石窟造像盛行 500~600高句麗菩薩泥像(朝鮮平原郡元五里廢寺址發掘) 500~650百濟金銅菩薩立像及石佛(朝鮮扶餘郡軍守里廢址發掘)

梁502–557		
502	501 四川邛郲山萬佛寺石佛●江蘇丹陽建山公社金家村廢帝蕭帝寶卷墓（竹林七賢獅磚）(1968發掘)，《文物》(1980/2) 502 甘肅天水麥積山第194－115窟張元伯石室之祈願，麥積山最早見於梁高僧傳(402)，長安僧曇弘隱居此率僧300定居●麥積山石窟第115窟北魏景明三年銘造像記●江蘇丹陽胡橋公社黃山大隊吳家山家莊和帝蕭寶融恭安陵竹林七賢，《文物》(1980/2)	
504	503 河南洛陽龍門石窟蓮花洞	505–523龍門賓陽洞
506	506(梁)福建建圖木塔無名墓(1957/7發掘)，《考古》(1959/1)(諸清澗)	
508		
510	509 甘肅慶陽西峰鎮西北20里寺溝石窟1窟	
512		
514	513(北魏)延昌二年銘炳靈寺石窟，曹子元造窟題記(甘肅永靖)	
516	515(北魏)河北河間南冬村四大明山邢山偉墓(45歲)(1957/10發掘)，《考古》(1959/4)(孟昭林)	516–528(孝明帝時)河南洛陽龍門蓮花洞
518	517 北魏龍驤將軍崔敬邕墓誌 518 江蘇南京堯化門梁王蕭秀墓石碑石柱石獅	
520	520 河南登封嵩嶽寺，原為北魏正光安成康王蕭之離宮，520為開居寺，並建磚塔	520–530 北魏晚期孝子圖浮雕石棺，上：子舜、子郭巨、孝孫原各，下：董永、子蔡順尉(王琳)，美國堪薩斯博物館收藏 520–540敦煌121窟北壁願文
522	約521 南京對門山南閣 521(梁)普通二年南京燕子磯輔國將軍墓(1978發掘)●江蘇南京清風鄉黃風村蕭僧墓(梁武帝第十一兄)石獅，龜趺座，南京中央門外燕子磯清河崔氏墓(1978發掘)，《文物》(1980/2) 522(北魏)正光三年元氏墓誌石十八民舖圖●賓陽洞浮雕(龍門)4,198cm，美國堪薩斯博物館收藏	
524	523(梁)江蘇南京堯化門吳忠侯蕭景墓石碑，神道石柱●河南登封嵩嶽寺塔，十五層磚塔，十二角形 524(北魏)河北曲陽喜峪村韓睦明夫人高氏墓(1964發掘)陶馬，《河北出土文物》，《考古》(1972/5)●龍門賓陽洞完成皇后禮佛圖	

		
526	525 元熙墓 526 江蘇南京蕭宏墓石獅子神道石碑●（北魏）河南洛陽江陽王元義墓（41歲）星象圖，洛陽博物館●河南輝縣石刻●甘肅張家川回族自治區（大趙）（北魏）大河公社平王大隊王真保墓(468-528)(1972/3發掘)，《文物》(1974/12)	525-529 韓國忠清南道公州郡公州邑錦城洞武寧王陵(463-525)及夫人(武寧王陵1974/11發掘)
528	528 洛陽北魏元邵墓(23歲)陶俑(1965/7發掘)，《考古》(1973/4)，洛陽博物館●河南輝縣石刻●甘肅張家川回族自治區（大趙）（北魏）大河公社平王大隊王真保墓(468-528)(1972/3發掘)，《文物》(1975/6(秦明智，任步雲)	
530	529 (梁)江蘇句容南陵蕭績墓石柱石獅 530 石柏(開封市博物館●(北魏)河南洛陽河陰龍白虎石槨(1977發掘)，《文物》(1980/3)	
532	532 中大通二年南京彖化門蕭偉墓(1979發掘)●陝西延安甘泉君道教石窟●(北魏)河北曲陽修德寺遺址(1953發掘)石造像，《河北出土文物》	
534		538-539(西魏)大統四年五年銘敦煌285窟北壁，發願文——五百强盜成佛年份538
536	535(西魏)麥積山彩塑44，135，115，20，102，123，105窟 536 滄州刺史王偕墓誌	
538	537(東魏)河北景野林莊北屯公社高雅夫人墓(1973發掘)●河南龍洞第1洞外壁造像●(東魏)河北景縣大高義高雅墓(1973發掘)碣黃釉雞首柄，瓷器四系盤口瓶，《河北出土文物》 538 敦煌285窟五百强盜成佛壁畫●敦煌285窟壁畫中國第1洞外壁造像	
540	539 河北吳橋興和武定墓陶俑●山西大原天龍山第2，3洞	540-575 河北贊皇縣南邢郭村李希宗(500-540)夫人(503-575)(1976/10發掘)，《考古》(1977/6)(東魏)●(西魏)敦煌249窟狩獵西王母圖
542	541(東魏)山東高唐縣城關公社房悅墓(471-541)(1972發掘)，《文物資料叢刊》，(東魏)吳福小馬廠小馬家墓(1956發掘)，《考古通訊》(1956/6)，《河北出土文物》，俑，青瓷●河北河間南冬村安墓(1972發掘) 542(梁)浙江桐溪無名墓(1957/12發掘)，《考古》(1960/10)	
544	543(東魏)武定元年河南閃北孔村造像碑，搖籃期佛教話圖 544(東魏)山東歷城神通寺四門塔柳埠●(東魏)河北贊皇縣南邢郭村李希宗墓(1976發掘)，《河北出土文物》，銀器，陶牛，拜占庭銅幣	
546		
548	547(東魏)河北景野林莊北屯公社高長命墓(1973/4發掘)，《文物》(1979/3)●(東魏)河北磁縣東陳村趙胡仁墓(469-547)，《考古》(1977/6)，磁縣文化館	

(東魏 534-550)
(西魏 535-557)

(北齊 550–577)	550	550南北響堂山、北洞壁龕鬼神浮雕●(東魏)河北磁縣大塚營村北茹茹公主墓壁畫(1979發掘)，《文物》(1984/4)	550–580山西大原天龍山第10、16洞●河北磁縣南響堂山石窟●河北武安北響堂山石窟●山東濟南歷山大佛洞●山東肥城五峰山蓮華洞
	552		
	554		
	556		
(北周 557–581) 陳557–589	558	557(北齊)天保八年河南登封嵩山少林寺石刻三尊像	557–581(北周)敦煌290窟佛傳記
	560	559(北齊)山西大原市郊張肅墓(1955/1發掘)壙坡「大原壙坡張肅墓」(1958/6發掘) 560天龍山16窟，窟廊(北齊)建築	
	562	562(北齊)河北磁縣講武城近郊茹垣氏墓(1957/4–8發掘)，《考古》(1959/1)●山西壽陽庫狄迴洛墓(505–562)(1973/7發掘)，夫人(511–562)，《考古學報》(1979/3)(王克林報告)	562–564南京博物院佛祖出宮圖碑
	564		
	566	565天柱山石刻(北齊)河北景縣十八亂塚封子繪墓(1948發掘)，《考古通訊》(1957/3)(張季) 566河北平山縣上三汲村崔昂墓(1968發掘)，《河北出土文物》，《文物》(1973/11)，夫人仲華588下葬夫人修娥566下葬●(北周)陝西咸陽杜馥墓壁畫●陳文帝永寧陵石獅	566–568甘肅天水麥積山石窟七佛閣建造
	568	567(北齊)山西祁台白圭鎮韓裔墓(生513，卒567)(1973/4發掘)，《文物》(1975/4)	567–570(北齊)河北定興興義慈惠石柱，(567–570)北魏孝昌年間杜葛之戰，人民喪生者多，立柱紀念
	570	570(北齊)武平元年山西大原焦河村安王郭叡墓●河南王安王婁叡墓，星圖，雷公電母壁畫，《文物》(1983/10)十二支像	570–575河北吳橋M3/18墓武士俑
	572	572陝西咸陽底張灣北周墓	
	574		574–577北周武帝廢佛
	576	575(北齊)河南安陽范粹墓(548–575)(1971/5發掘)，《文物》(1972/1)，河南省博物館●(北齊)河北贊皇南邢郭村李希宗夫人(1976/10發掘)，《考古》(1977/6) 576(北齊)河南濮陽西洛村李雲墓(492–576)(1958發掘)，《考古》(1964/9)(周到)	
	578	577(北齊)河北磁縣東槐樹村高潤墓(武平七年)壁畫(1975發掘)，《考古》(1979/3)	
	580		580–600山東青州雲門山石窟

隋 (581-618)			
文帝581-604	582	581四川新津牧馬山22號磚墓，《考古》(1959/8)●龍門藥方洞造像 582(隋)陝西三原雙盛村李和墓1964發掘，《文物》(1966/1)●陝西安編橋	581-621河南安陽隋代瓷窰址(1974發掘，《文物》(1977/2)
	584	583河南陝縣劉偉墓，《考古通訊》(1957/4)●封子繪妻王夫人墓誌，《考古通訊》(1957/3) 584(隋)山東嘉祥英山1號墓壁畫，《文物》(1981/4)，徐侍郎夫人出遊畫，宴享行樂圖●敦煌137a窟開皇四年銘發願文●天龍山第8窟	584-600山東歷城王函山石窟(1955-1959)
	586	585石造三尊佛坐像，《故宮院刊》2●陝西西安白塔寺，信行禪師碑 586龍藏寺碑●河北饒陽李敬族墓，《文物》(1964/10)●河南陝縣劉穆墓，《考古通訊》(1957/4)●石造佛傳像，《故宮院刊》2●安徽合肥西郊墓，《考古》(1976/2)●阿斯塔那326號墓誌，《文物》(1962/7-8)	
	588		
	590	589寶山石窟三尊佛，石窟銘(阿斯塔那墓)，《文物》(1973/10)●封延之妻崔夫人墓誌，《考古通訊》(1957/3) 590千佛山佛峪寺立像，《文物》(1960/2)●江西清江黃金坑1號墓磚8號墓磚，《考古》(1960/1)●千佛山石窟，《文參》(1955/9)	
	592	592西安呂武墓誌西安郊區隋唐墓(1966發掘)●石造菩薩立像，《故宮院刊》2	
	594	594駝山第2洞●河南安陽張盛墓	
	596	595咸陽底張灣陶俑 596福建泉州防洪堤工地墓磚，《文物》(1960/3)	595-616龍門賓陽南洞 596-599雲門山1洞
	598		
	600	599陝西咸陽獨孤羅墓誌，《考舉》(1959/3) 600石造二佛並坐像，《故宮院刊》2●安徽亳縣王幹墓，《考古》(1977/1)	
	602	601甘肅涇川大雲寺舍利石函，《文物》(1966/3)●江蘇南京棲霞山舍利塔 602江蘇淮安新西門文通寺塔，重建唐708	
煬帝604-617	604	603(仁壽三年)河北定縣北未塔基鎏金銅函，《河北出土文物》●河南安陽卜仁墓，靜志寺(1969發掘)，《安陽發掘報告》第2卷 604陝西耀縣石仁墓，《考古》(1974/2)	605-617河北趙縣南洨河上安濟橋又名趙州橋，匠師李春造
	606	605阿斯塔那墓，《文物》(1973/10)●西安郭家灘墓606鎏二佛並坐像，《文物》(1960/2)●鎏金銅釋迦多寶像，河北唐縣北伏城(1957發掘，《河北出土文物》●石造二菩薩並立像，《故宮院刊》2●飛鳥法興寺(飛鳥寺，元興寺)大佛，司馬鞍作(飛鳥大佛，元興寺大佛)，司馬鞍作(飛鳥安居院藏)	

帝王・年號	年	內容
	608	607(北朝)陝西延安石泓寺石窟川子河石窟，富縣真羅鎮西40公里，金1141、1142題銘●安徽亳縣口爰墓，《考古》(1977/1)●阿斯塔那114號墓誌●日本奈良唐招提寺金堂、揚州鑑真法師所建 608陝西西安李靜訓墓(九歲女孩)，石棺槨、金項鏈、手鐲(1957發掘)，《文物》(1959/9)●江蘇吳縣上方山楞伽寺塔
	610	約610麥積山摩崖大佛釋迦牟尼，菩賢、文殊●湖南湘陰墓(隋俑)(1972發掘)，《文物》(1981/4)●廣東韶關33號墓磚，《考古》(1965/5)
	612	611西安郭家灘田德元墓，《文參》(1957/8)●(大業三年)陝西西安郭家灘姬威墓，《文物》(1959/8)
	614	
恭帝617-618	616	615陝西西安白鹿原劉世恭墓，《考學》(1956/3)●江西清江31號墓磚，《考古》(1960/1)
	618	
唐 (618-907)	620	620郭榮碑，《考古通訊》(1957/1)●阿斯塔那墓，《文物》(1973/10)
高祖618-626	622	
	624	623日本法隆寺釋迦三尊像，司馬鞍作 624宇文士反碑，《考古》(1960/7)
	626	625洛陽澗西區76號墓誌，《考古學報》(1959/2)
太宗627-649	628	
	630	629閻立本王會圖 630褚遂良枯樹賦，戲鴻堂帖
	632	631歐陽詢化度寺邕禪師塔銘●歐陽詢化度寺舍利塔銘●陝西三原陵前公社太宗昭陵陪塚(壁畫)李壽墓(淮安靖王，576-630)(1973/3-8發掘)，《文物》(1974/9)，陝西省博物館 632歐陽詢九成宮醴泉銘
	634	633新疆維吾爾自治區吐魯番阿斯塔那206號張雄墓(1973發掘)，坐立俑，唐代傀儡戲，《文物》(1957/2)，(1976/12) 634韓國芬皇寺石塔，四方形，每面各一門
	636	635阿斯塔那524號墓衣物卷，《文物》(1975/7)●陝西西安唐高祖獻陵 636浙江淳安3號墓磚，《考古》(1959/9)●汝南公主墓誌銘
	638	

高宗649-683			
	640	639西安段元哲墓誌，西安郊區隋唐墓(1966發掘)●裴孝源《貞觀公私畫史》	陝西西安昭陵唐尉遲德敬墓(1971-1972發掘)，《文物》(1978/5)
	642	641褚遂良 伊闕佛龕碑(龍門)●河南洛陽龍門賓陽洞造像●龍門賓陽洞造像 642敦煌220窟銘文維摩詰變●陝西咸陽獨孤開遠墓《陝西省出土唐俑選集》	
	644	643閻立本作功臣凌煙閣 644山東歷城神通寺千佛崖坐佛二像	
	646	645玄奘自印度Udayana之王處帶回佛像，可見佛立像，倫敦維多利亞與亞伯特收藏	
	648	647阿斯塔那李悅墓《文物》(1973/10) 648敦煌第127窟貞觀二十二年銘●敦煌第431窟貞觀二十二年	650-683陝西醴泉九峒山散騎常侍褚亮碑
	650	649河北磁縣尚登封妻李氏墓，《考古》(1959/1)●陝西醴泉唐太宗昭陵六駿：白蹄烏、青騅、颯露紫、特勒驃、卷毛騧、代伐赤，大將丘行恭 650陝西醴泉唐臨川公主墓詔書(1972發掘)，《文物》(1977/10)	
	652	651阿斯塔那杜相墓，《文物》(1973/10) 652陝西西安大慈恩寺大雁塔	
	654	653陝西西安慈恩寺大雁塔內褚遂良匯唐太宗聖教序(大唐三藏)●大唐三藏聖教之序(永徽四年)碑林	
	656	656長安西明明寺建	
	658	657山東歷城神通寺千佛崖●河北磁縣尚登寶墓，《考古》(1962/7-8)號墓，《文物》(1962/7-8) 658山東歷城神通寺千佛崖，趙王福造阿彌陀佛坐像●陝西西安執失奉節郎杜鎮1號墓，《文物》(1958/8)	657-658神通寺千佛崖
	660	659西安郭家灘李政墓，《陝西省出土唐俑選集》 660韓國忠清南道，高宗滅百濟，建平濟之紀念城，百濟塔(扶餘)	
	662	661-680釉陶四天王像(朝鮮慶州四天王寺址發掘) 662慶州新羅金庾信墓碑	
	664	663西安郭家灘張雄墓，《陝西省出土唐俑選集》●西安碑林大唐故翻譯大德益州多寶寺德因法師碑(歐陽通書)●阿斯塔那322墓 664陝西醴泉昭陵公社太宗昭陵陪塚鄭仁泰(右武衛大將軍，生600，卒663)(1973發掘)，彩陶俑，壁畫，黃綠釉，綠釉446件●阿斯塔那末懷仁墓，《文物》(1972/7)，陝西西安韓森寨墓，《考古》(1957/5)	

666	665西安郊區隋唐墓劉寶墓誌(1966發掘)●陝西李霞墓(最早三彩)	
668	667西安棗森寨段伯陽妻高氏墓,《陝西省出土唐俑選集》 668陝西西安羊頭鎮李爽墓(銀青光祿大夫、守司馭,大常伯,631-668)(1965/4發掘),《文物》(1959/3),陝西省文物會,《陝西省出土唐俑選集》	
670	669西安興教寺玄奘塔,五層(828重修,829完成) 670陝西西王大體墓(三彩)●西安韓森寨741號墓,陝西省出土銅鏡●順陵陵獨角獸,武后之母楊氏墓,王妃墓	約670敦煌103、156窟維摩變
672	671陝西李福墓(三彩) 672大唐三藏聖教序碑(王右軍)西安碑林●陝西醴泉煙霞公社興隆村以東越王李貞墓(625-672?)(1972發掘),《文物》(1972/10)●阿斯塔那330墓,《文物》(1962/7-8)	672-675龍門奉先寺洞廬舍那佛及其他(河南洛陽),武則天修九大殿,現已毀
674	673河南洛陽龍門惠簡洞木尊,傳閻立本帝王圖卷,美國波士頓博物館收藏●阿斯塔那左瞳熹墓,《文物》(1973/10) 674陝西富平縣莊山李鳳墓(唐高祖李淵十五子,陪葬獻陵,《考古》(1977/5)	
676	675阿史那忠墓,《考古》(1977/2)●上元二年敦煌第386窟 676石造三尊佛坐像,《文物》(1965/3)	
678	677石造三尊佛坐像,《文物》(1965/3) 678西安韓森寨許崇苔妻子王美墓,《陝西省出土唐俑選集》眾墓1971發掘	
680	679樂方墓,《考古》(1965/9)山西長冶王深墓,《考古通訊》(1975/5)●石造佛坐像,《文物》(1965/11)王君墓 680河南洛陽龍門萬佛洞,雙洞●河南滎陽千佛洞,(掛陵石人、石獅,浮雕十二支像護州),新積寺十三層塔●朝鮮文武王陵(掛陵石人、石獅,浮雕十二支像(慶州),羅佛金角千墓,浮雕十二支像(慶州)	
682	681龍門智運洞●龍門石窟第9洞外壁永隆二年銘觀音像 682唐陝西醴泉臨川公主墓出土墓誌,俑,天王俑(1972發掘),美國Avery Brundage亞洲博物館亦有收藏,《文物》(1977/10),浮雕磚3,775,總面積300m²,共119種	
684	683陝西乾縣梁山唐高宗乾陵天馬,浮雕石獅,蕃酋石像,阿斯塔那張雄妻麴氏墓,《文物》(1972/1) 684-705河北房山雲居寺小西天唐刻經碑	
中宗683-684 睿宗684 武后684-704		

		
	684山西長治樂道仁墓,《考古》(1965/9)●龍門看經寺洞擂鼓臺洞造像●寶慶寺三尊佛並十一面觀音像	
	約685山西太原唐壁畫,《文物》(1988/12)樹下老人	
686	686孫過庭《書譜》,李嗣真《書後品》●敦煌第149窟垂拱二年銘(弟335窟)●河南河陽文善正墓綠釉馬	686-689香積寺磚塔
688	687蕭寧朝陽孫君墓,《文物》(1959/5) 688敦煌335窟維摩詰經變●阿斯塔那304號墓,《文物》(1962/7)	
690	689阿斯塔那張雄妻麴氏墓,《文物》(1975/7)●新疆阿斯塔那●善導塔(善導,613-681,淨土祖師)	約690日本奈良正倉院紫檀木畫槽琵琶●約690敦煌323窟 山西太原天龍山石窟21窟 690-704陝西趙府君墓 新疆吐魯番阿斯塔那古墓——張懷寂家族墓:209張懷寂墓(舞樂屏風),230張禮臣墓,188麴仙妃墓(牧馬屏風) 張雄夫婦墓,501張懷寂夫墓(舞樂屏風)
692	692河南溫縣陳溝村楊履庭墓(711夫人墓)(1962發掘),《考古》(1964/6)	
694	693河南楊順墓 694甘肅涇川塔基金棺銀椁,《文物》(1966/3)●甘肅涇川大雲寺舍利石函,《文物》(1965/8)●江蘇鎮江伍松超地券	
696	695西安郊區隋唐西安郭部墓誌,科學出版社(1966)●延載二年敦煌第96窟 696登封元年王定墓誌,《文物》(1966/1)●契苾明墓,文化大革命期間陝西出土文物●山西太原趙澄墓,《文参》(1954/11-12)	695-696敦煌第26窟萬歲銘 695-699敦煌第149窟聖曆盛銘
698	697萬歲三年敦煌第123窟 698陝西西獨孤思貞真墓(三彩)●聖曆元年敦煌第332窟●黑龍江寧安東京城,渤海上京龍泉府遺址,《文物》(1980/9)●白塔一層塔●甘肅古浪石造佛立像,《文物》(1959/1)	7-8世紀黑龍江寧安古渤海龍泉府遺址庫石燈籠
700		
702	702駝山第1洞,《文物參考資料》(1957/10)●辛仲連妻盧八娘之墓祥菴存古閣	
704	703甘肅武威牛緒墓,《文物參考資料》(1956/6) 704陝西西安慈恩寺大雁塔(原建625)西面及南面入口楣石雕刻圖樣●山西長治王儀墓,《考古》(1962/2)	

年代	編號	文物・遺跡	建築・遺跡
中宗705-709	706	705黃東梅縣2號墓磚，《考古通訊》(1965/5) 706薛稷信行禪師碑●河南偃師桂潘墓●薛章懷太子墓(李賢，高宗武則天二子，654-684，31歲)(1958/8)●陝西乾縣梁山麓章懷太子墓(李賢)(1972/7)●陝西乾縣梁山麓懿德太子墓(李重潤，中宗長子，682-701，19歲)(1971發掘)，《文物》(1972/7)●陝西乾縣梁山麓永泰公主(李仙蕙，中宗三女，684-701，17歲)(1962發掘)，《文物》(1964/1)	705-706神龍年間敦煌第217窟
	708	707西郊家灘嚴君夫人任氏墓，《考古通訊》(1956/6)●神龍三年西安家灘陶俑圖(任氏墓元配)，《考古通訊》(1958/1)●河南安菩夫妻阿氏墓 708西安郭西墓誌，科學出版社(1966)●陝西西安南里王村章洞墓(681-707，26歲，夫人元氏墓)，《考古通訊》(1958/8)●河南安菩墓阿斯塔那363號，并州大都督墓壁畫(1959/1發掘)，《文物》(1959/8)●日本法隆寺重建，壁畫已毀，原建築建於隋607年	707-709陝西西安西安薦福寺小雁塔南入口楣石雕刻圖樣(1555年陝西西安地震塌二層，現剩十三層)
睿宗710-712	710	709陝西西安洪慶村獨孤思敬墓(唐朝散大夫，行定王府椽)(1957/2發掘)，《考古發掘》●楊氏墓(思敬繼室)，壁畫 710韓氏墓●陝西咸陽底張灣薛氏墓(1954發掘)，《文物》(1959/8)●西安李仁墓誌，科學出版社(1966)●景雲元年陝西咸陽張灣墓壁畫●景龍四年阿斯塔那363號墓卜天壽寫鄭玄注《論語》，《文物》(1972/2)	
玄宗712-755	712	711長安青龍寺建●河北房山雲居寺北塔西北小塔，靜琬法師塔西北小塔，河南溫縣楊履庭墓，《考古》(1964/6) 712河北房山雲居寺石塔內三尊坐像，北塔東南小塔	
	714	713夏侯氏墓●天龍山第14洞 714河南洛陽戴令言墓●西安東郊于隝范墓(西安東郊于隝范墓陶俑)《陝西省出土唐俑選集》●阿斯塔那張禮臣墓	713-741雲南昆明南郊常樂寺東塔，慧光寺西塔，四角十三層磚塔●四川樂山凌雲寺塔，四角十三層磚塔，高40m●開元間，陝西西安中堡村唐墓，十里舖337墓，王家墳70號墓●河南劉廷勤墓 713-803四川樂山凌雲寺彌勒大佛高10m，71m彌勒佛(岷江，大渡河，金沙江)
	716	716各地建開元寺，開元觀●河北磁縣上潘汪2號遺址(1959發掘)，《河北出土文物》三彩	716-756北京房山萬佛堂孔水洞萬菩薩法會圖，《文物》(1977/11)，唐一明一塔金元之間
	718	718陝西醴泉李貞墓(越王，太宗第八子)，《文物》(1977/10)●陝西西安章瑱石槨畫像	
	720	719石造天尊像，《文物》(1961/12)	

		
	720河南洛陽劉氏墓彩馬四神裙褶翹頭人物俑	
722	721興福寺斷碑，開元九年●河北房山雲居寺多寶石塔●陝西西安東郊灞橋篙思泰墓(1955發掘)，《文物》(1960/4)●開元九年敦煌第130窟	722–750四川廣元千佛崖造像
	722河北房山雲居寺石塔，三等佛●河南登封西劉碑村樓寺五層石塔●河北房山雲居寺北塔東北小塔●河南洛陽龍門奉先寺佛龕記●吳道子敬愛寺畫壁畫	
724	723西安西郊南何村鮮于庭誨墓(右領軍大將軍，659–723)，中外樂俑(1957發掘)，《考古通訊》(1958/1)●樂王山石窟1–3洞，《考古》(1965/3)	
	724法隆寺銘琴	
726	約725敦煌130窟普昌郡大守樂庭瓌供養圖，夫人大原王氏	
	726開元十四年敦煌第41窟●西安蔡容氏墓誌，科學出版社(1966)●泰山記泰山銘(玄宗書)●陝西咸陽薛從簡墓，《陝西省出土唐俑選集》●石造佛坐像，《山西石雕藝術》	
728	727開元十五年楊執一墓誌碑林●陝西寶雞姜城堡1號墓，《陝西省出土銅鏡》	
	728陝西西安東郊薛莫墓、薛莫妻史氏墓(1955發掘)，《考古》(1956/6)，《考古參考資料》(1956/6)●河南登封皇帝嵩嶽少林寺碑(大宗書)(碑側文樣)	
730	729馮潘州墓，《文物》(1959/8)●開元二十七年滬君墓誌碑林	
	730李邕麓山寺碑●陝西乾縣劉潘墓誌，《文物》(1965/12)	
732	731開元二十六年西安東郊墓●雲門山第5窟佛簡像●內蒙古姜貞墓誌，《文物》	
734	733河南陝縣劉家渠1001墓(1956/4–10)，《文物》(1957/4)	
	734河南鄭州187號墓誌，《文物》(1960/8–9)	
736	735金銀平文琴(日本正倉院)	
	736河南王府君墓●河北磁縣尚袁墓，《考古》(1959/1)●北京王字仙墓，《考古》(1959/3)●石造佛坐像(故宮院刊)●2●大唐大智禪師碑(史惟則書)(碑側文樣)，西安碑林	
738	737石造釋迦立像，山西省博物館	737–900渤海燃燈石塔
	738山西交城石壁山玄中寺鐵佛	
740	739河北邢臺龍光觀道德經石臺，文物(1963/5)●慶州聖德王陵丸雕十二支像	
	740西安鷲坡村楊思勗墓●防墓信宮精美石俑(1958發掘)，《文物》(1961/12)●河北房山雲居寺九層石塔	

時期	年	文物、建築、遺蹟	日本
	742	741廣東韶關羅漢源張九齡墓(677-740)(1960/7發掘),《文物》(1961/6)●四川南龕及通江囃崖造像	
	744	743大唐隆闡大法師(碑側文樣),西安碑林(1959/10)●興慶宮瓦當(743-776),《考古》(1959/10)●744遼寧朝陽韓貞墓(730-745),《考古》(1973/6)●西安郭家灘史忠禮墓,《陝西省出土唐俑選集》	
	746	745陝西咸陽豆盧建墓,《陝西省出土唐俑選集》(1959/7)●西安路家灣7號墓,《陝西省出土銅鏡》(1957/5)●西安韓森寨宋末氏妻墓,《考古通訊》(1957/5)●西安東郊蘇思勖墓(675-745)(1953發掘),《考古》(1960/3)●樂舞壁畫,《故宮院刊》2●河北隆堯堯石碑,《文參》(1956/12)●746河南登封會善寺淨藏禪師塔●石造佛坐像,《文參》(1956/12)	
	748	747陝西咸陽張泰墓(1953發掘),《文物》(1959/8)●748敦煌第180窟天寶四年銘,第41窟銘記●陝西咸陽張去逸墓,《陝西出土唐俑選集》●西安高樓村吳守忠墓(685-748),《文參》(1955/7)	
	750	749敦煌第42窟銘記,185窟銘●750天寶九年屈元壽墓誌墓誌碑林	約750日本奈良正倉院楓蘇芳染螺鈿槽琵琶
	752	751西安東北郊郭鋹鋑,《文物參考資料》(1957/4)●南國金山北90公里,慶州,佛國寺,山門,大雄殿,無說殿,青雲橋,蓮花橋,七寶橋●752烏毛立女屏風,正倉院●山西白山佛光寺石像●顏真卿千福寺多寶塔碑	
	754	753石造道教三尊像●754新羅景德王十三年華嚴寺舍利塔	
肅宗756-762	756	755西安郭家灘李玄德墓,《文物》(1958/10)●756廣東韶關羅漢源張九叵墓(1970發掘)(徐梅彬)●陝西西安何家莊(1961發掘),《考古》(1964/7-10)(徐梅彬)●陝西西安避安祿山亂埋藏於瓷罐●高元珪墓,《文物》(1959/8)(西高)。劉氏5號墓第一把含武坐扶手稿(壁畫)●日本正倉院Shomu收藏——聖武天皇,光明皇太后送奈良東大寺	
	758	757西南郊清源主墓,《文參》(1958/10)●758西至德三年壽王第六女墓誌《文參》(1958/10)●樹葉現寺雙塔●河南洛陽西郊洞西16工匾,76號唐墓(1955/7-10發掘),《文物參考資料》(1956/5)●陝西西安南郊郊婦留和光墓(玄宗子,壽王第六女),《文參》(1958/10),陝西文物會●顏真卿祭姪文稿	

代/帝	年	事項	
		759 日本奈良西南招提寺金堂，為中國和尚鑑真(688-763)所建(揚州)(763造鑑真夾紵像●四川巴中南龕觀世音菩薩佛	
代宗762-779	760	760 江蘇丹徒丁卯橋金銀器，《文物》(1982/11)	
	762	761 上元二年阿史那忠墓誌，《考古》(1977/2)●敦煌第156號窟銘 762 顏真卿《鮮于氏離堆記》●陝西潼關石造三尊佛坐像，《文物》(1956/3)	
	764	764 顏真卿《爭座位帖》	
	766	765 西安韓氏墓誌，科學出版社(1966)	
	768	767 河南陝縣劉家渠1956/4-10發掘，《考古通訊》(1957/4)	
	770	769 阿斯塔那張無價買地券，《文物》(1975/7) 770 朝鮮慶州南門外鳳凰臺下鐘鳳閣之奉德寺鐘	
	772	771 山西長治王休泰墓，《考古》(1965-68) 771 顏真卿《麻姑仙壇記》	
	774	774 河南陝縣鷲崖造像銘，《文物》(1961/2)	
	776	776 陝西長安紀陽公社唐(代天文家墨譔墓(712-776)，《文物》(1978/10)●大曆十一年敦煌148窟銘	
德宗779-804	778		
	780	780 西安郭家灘張提貢墓，《陝西省出土唐俑選集》	約780-784顏真卿《顏氏家廟碑》，西安碑林
	782	781 大秦景教流行中國碑(中文敘利亞文) 782 西安曹景林墓誌，科學出版社(1953發掘)●敦煌(河西)地區為吐蕃所占領●山西東冶李家莊五台山南禪寺大殿，《文物》(1980/11)	
	784	784 洛陽16工區76號墓，《文參》(1956/5)	
	786	785 南京錢家渡丁山墓(785-787)，《考古》(1965/4)	785-805 西安抗底村銀鎏金——雙鳳文盤，貞元，《文物》(1963/10)
	788	787 陝西咸陽郭國大長公主墓，《陝西省出土唐俑選集》	
	790		
	792	791 龍門石窟萬佛溝觀音像	
	794	793 懷素《聖母帖》	
	796	796 遼寧喀喇沁旗錦山公社金銀器，《考古》(1977/5)●洛陽16工區42號墓，《考古通訊》(1957/3)	

| 順宗805
憲宗805~820 | | 穆宗820~824 | 敬宗824~826 | 文宗826~840 | | |

表格内容（年表，自上而下按年份）：

右側大欄：
798–802 陝西西安大明宮夾城金銀器,《文物》(1964/3),《考古》(1964/7)
(1963/10),《文物》(1964/7)
8世紀末降魔變畫卷 Pelliot 1907年收藏,1954年法
國國立圖書館出版
舍利弗品服牟度義等故事(外道6師):①山岳與金剛
力士②水牛與獅子③池與白象④龍與金翅鳥⑤夜魔鬼
與毗沙門王

中欄：
798 西安郭家灘419號墓,《陝西省出土銅鏡》內有詳載

各條目：
801 西安白鹿原李良墓,《考古學報》(1956/3)
803 西安路家灣柳旦墓,《陝西省出土唐俑選集》
804 西安路家灣柳旦墓,《陝西省出土唐俑選集》
805 李真筆真言五祖像(教王護國寺)
806 江蘇蘇州南實帶稍●元和元年憲墨禪師碑碑林
807 廣東廣州南陵橫枝岡10號墓范琮墓,《文物參考資料》(1956/3)(麥英豪)●西安
東郊完延信妻路氏墓,《陝西省出土唐俑選集》●西安董橋墓誌,科學出版社
(1966)
808 西安小土門朱庭把墓,《陝西省出土唐俑選集》
812 西安楊氏墓誌,科學出版社(1966)
813 南京北陰陽營銀錠,《文物參考資料》(1958/3)
815 大唐故囗洲司功參軍魏府君墓誌銘并序,西安碑林●坎曼爾詩簽,《文物》(1972/2)
818 西安張十八娘子墓誌,科學出版社(1966)●元和十三年張怙墓誌,碑林
821 江蘇揚州韋晉墓,《考古通訊》(1958/6)
823 浙江谿縣出土青磁墓誌
824 敦煌出土柳公權金剛經(唐拓本)
825 西安董陵墓誌,科學出版社(1966)
826 陝西三原敬宗莊陝元皇澤寺31號窟碑文銘記

左側年代標記：
798
800
802
804
806
808
810
812
814
816
818
820
822
824
826
828

	830	829江蘇鎮江甘露寺鐵塔塔基、金銀器，李德裕金棺銀槨，《考古》(1961/6) 830西安李文政墓誌，科學出版社(1966)	
	832		
	834		
	836	835大和九年解少卿墓誌，《文物》(1973/5)	
	838	837西安董氏墓誌，科學出版社(1966)●開成石經，《文物》(1974/8) 838河南陝縣劉家渠5號墓，《考古通訊》(1957/4)	
武宗840–846	840		
	842	841柳公權大達法師玄秘塔碑	842–845武宗廢佛
	844	844新羅法興寺廉巨和尚塔	
宣宗846–859	846	845西安東郊張淮墓，《陝西省出土唐俑選集》	847–859陝西耀縣柳林背陰村銀鍍金刻花盤，《文物》(1966/1) 848–850沙州張義潮驅逐吐蕃於敦煌，敦煌第156窟夫婦出行圖(120×1,640cm)
	848	847張彥遠《歷代名畫記》●高克從墓(1954發掘)，《文物》(1959/8) 848西安鄭德禾墓誌，科學出版社(1966)	
	850	849河南澠縣吳府君墓，《文物》(1965/5) 850何溢墓誌，科學出版社(1966)●陝西耀縣柳林背陽村銀器，《文物》(1966/1)●河南陝縣劉家渠94號墓，《考古通訊》(1957/4)●江蘇揚州解少卿墓，《文物》(1973/5)●浙江餘姚青瓷窯址匙銘，《考古學報》(1959/3)	
	852	851敦煌報恩經變相圖，《論語》殘卷，大英博物館收藏	
	854	853段成式《寺塔記》	
	856	855河北正定王元達及妻墓●五部心觀(園城寺)	
懿宗859–873	858	857山西五台鎮五台山佛光寺大殿 858路復頭墓誌，科學出版社(1966)●廣州建設新村1號墓姚潭，833–858(1954/3發掘，《文物參考資料》(1956/5)	
	860	860《西安平康》坊銀鍍金茶托銘，考古(1959/12)	
	862		
	864	863程修己墓誌，《文物》(1963/4) 864朝鮮鐵原到彼岸寺鐵毘盧舍那像	

年代	年	事項	
	866	865敦煌信張忠信供養之救苦觀音圖，大英博物館收藏 866山西運城招福寺禪和尚塔	
僖宗873-888	868	868《金剛經》木刻版畫，第一張木刻印刷，大英博物館收藏	
	870	870河南鄭州上街區45號墓鄭逸為墓，《考古》(1960/1)	
	872	871雲南大理白族自治州，大理崇聖寺千層塔，大塔南詔後期，小塔五代(崇聖寺①713恭輔儀建立②836王嵯巔建寺，李賢定立三塔③871崇福寺銅鐘約在南詔晚期)●陝西西安郊黃園張權草墓(1956發掘，《文物》(1960/4)●綿陽西山觀道教像 872咸通十三年敦煌第50a窟銘	
	874	874陝西扶風法門寺唐地宮，《文物》(1988/10)	
	876		
	878	877山西平順海會院明惠大師塔●乾符四年大公望圓菱形盤，大英博物館收藏●河南鄭州鄭逸墓，《考古》(1960/1)	
	880		880-896貫休十八羅漢(日本)
	882		
	884	884北京百家灘墓，《考古》(1959/3)	
	886	886江蘇揚州五台山衛夫人墓	
昭宗888-904	888		
	890		
	892	892四川大足石窟，刺史韋君靖建窟300餘窟，宋代雕刻	
	894		
	896	896大足最早石窟	
	898	897敦煌熾盛光佛五星圖，大英博物館收藏	
	900	900敦煌善導菩薩，常清淨菩薩，大英博物館收藏	
	902	901廣東廣州越秀山1號墓(王漢，858-901)(1954/5發掘，《文物參考資料》(1956/5)●廣州近郊王漢墓發掘陶瓶	
五代十國	904	904陝西西安碑林	
	906		

朝代	年	事件	
（五代：後梁907－923，後唐923－936，後晉936－946，後漢947－950，後周951－960）（十國：吳902－937，前蜀907－925，吳越907－978，閩909－945，南漢917－971，荊南924－963，楚927－951，後蜀934－965，南唐937－975，北漢951－979）（遼907－1125）	908		907－960 五代浙江杭州靈隱寺隱寺雙石塔 907－960 衛賢闉口盤車圖
	910	敦煌救苦觀世音菩薩圖，大英博物館收藏●開平四年石彥辭墓誌詳西安碑林	
	912		
	914		
	916	916－1125內蒙古自治區翁牛特市萬部華嚴經塔	
	918	四川成都老西門外五代前蜀帝王建墓(前蜀高祖永陵，馮漢驥《前蜀王建墓發掘報告》(1942/3)	
	920	919敦煌第96a窟外造記斷片 920曹義金掌握敦煌地區統治權	
	922	浙江餘姚夫陶瓷骨器銘，《考古學報》(1959/3)	
	924	923吳越王錢鏐後唐秘色瓷器進讞●新疆鳳林寺真鏡大師塔	
	926	926河南登封少林寺行行釣禪師墓塔	
	928		
	930	930福建福州王廷鈞妻劉華墓，《文物》(1975/1)●敦煌第146窟年度斗聖度第98窟供養人●福建福州郊戰坡劉華墓(1965發掘，《文物》(1975/1)●大聖毗沙門天王圖(木刻)	
	932	931福建泉州瑞風凰墓博，《考古通訊》(1958/1) 932四川成都高暉墓，《考古》(1959/8)	
	934	933江蘇新海連雲港王氏墓，《文物參考資料》(1957/3)	
	936	935四川成都五代墓，《考古》(1959/1) 936河北北京南郊養鴨鵝趙德德您妻種氏(1959/11)，《考古》(1962/5)	
	938	937青瓷羂員銘，《考古通訊》(1958/1)	
	940	939敦煌彌勒菩薩，大英博物館收藏 940杭州飛來峰，煙霞洞，將臺山，石屋洞	937－975江蘇南京棲霞山棲霞寺塔灰白塔，原建建於隋仁壽元年(601南唐越林仁肇復建此塔，浮雕為五代
	942	942敦煌觀音菩薩羅圖，長尾美術館收藏●浙江杭州錢元瓘墓(1965發掘)，《考古》(1975/3)	

年代	年	文物、建築、遺跡	備註
	944	943 江蘇南京欽陵南唐李昪墓(烈祖)(1950發掘)	北宋初年李格非《洛陽名園記》，喻皓《木經》
	946	945 南唐高祖夫人宋氏(南京李昪墓)(1951/1發掘)，《南唐二陵發掘報告》，南京市博物院 946 安徽合肥湯氏縣君墓，《文物參考資料》(1958/3)	959-961蘇州虎丘山雲岩寺塔1957發掘，《文物參考資料》(1955/1)(人俊)約960蘇州滄浪亭。五代末是中吳軍節度使孫承祐別墅。北宋中葉蘇舜欽(子美)臨水建滄浪亭圖為園林。南宋為韓世忠所居，1696重修移滄浪亭於土阜之上，1827，1873重修
	948	947 敦煌曹延美刻大慈大悲救苦救難觀音菩薩(木刻)	960-1100四川安岳毗盧洞大岳大足摩崖石刻
	950	950 敦煌第99窟東壁銘	
	952	951 四川成都五代墓，《考古》(1959/1)●杭州飛來峰青林洞入口三尊佛 952 浙江杭州吳漢月墓1958發掘，《考古》(1975/3)	961-965江蘇南京李璟墓(南唐高祖李昪長子，961歿)，夫人鍾氏(965歿)(1951/1發掘)《南唐二陵發掘報告》，南京市博物院
	954	953 安徽合肥肥河農業社姜氏墓1957/7發掘，《文物》(1963/2)●四川成都五代墓，《考古》(1959/1) 954 四川成都五代墓，《考古》(1959/1)	
	956	955 四川彭山江琳墓(1957/3發掘)，《考古通訊》(1958/5)●敦煌十一面觀音，四川省博物館●河北定縣淨眾院地宮禮拜圖(含利塔)禮迦牟尼涅槃像 956 寶雞印陀羅尼經扉童(木刻)	963-967河南開封祐國寺塔(鐵塔)，八角十三層
	958	958 四川華陽李韓墓，《考古通訊》(1957/4)●廣東廣州石馬村劉晟墓(1954/1發掘，《考古》(1964/6)(商承祚)	約963-967四川廣元廣澤寺碑《考古通訊》(1958/7)(葛介屏)●後
北宋 (960-1127) 末太祖960-975	960	959 遼寧義縣奉國寺大雄殿，《考古月報》(1956/3)●靈隱寺八角九層石塔●四川廣元廣澤寺碑，《考古》(1960/7) 遼寧義縣大營子村遼蕭馬墓(1954/10發掘)，四川廣元廣澤寺碑	約965敦煌窟61五台山圖始於664有此形式文殊菩薩
	962		
	964	963 山西平遙郝洞村鎮國寺，斗拱罕代比例，內部樑採建於末代●石格二祖調心圖	
	966		
	968	967 高麗普賢寺九重石塔	

朝代	年	內容
	970	970浙江溫州西郊大橋頭橋樑址，青瓷碑(1964/5發掘，《考古》(1965/3)，溫州文物會(徐定水)●敦煌第136窟外曹元忠修窟題記
	972	971河北正定隆興寺佛香閣(大悲閣)閣中十二臂千手千眼觀音像，天王殿，慈氏閣●浙江天台山華頂峰智者大師降魔塔●杭州六和塔，《文物》(1981/4)
	974	973河南登封嵩山中嶽廟大禾新修嵩嶽中天王廟碑
太宗976-997	976	975高麗高達院大師真塔 976杭州雷峰塔●敦煌第120Z窟前殿
	978	977河南開封相國寺繁塔重建，六角三層(周世宗顯德年間建)●河北定縣電力公司院內5號墓(靜老寺)塔基，《河北出土文物》，白釉瓷，黃釉鸚鵡，《文物》(1972/8)，定縣博物館●上海龍華塔
	980	980(遼深山棋會圖(1974發掘)，竹雀雙兔圖●四川峨嵋山聖壽萬年寺銅鐵佛像338件，《文物》(1981/3)●現藏遼寧博物院●敦煌第130窟外閣氏修窟題記
	982	982江蘇蘇州羅漢院雙塔
	984	983地藏十王圖，河北省博物館 984(遼河北薊縣獨樂寺觀音閣又山門明二暗三，內大觀音像
	986	
	988	988-989喻皓受命作開寶寺靈感塔(開封鐵塔前身)八角十三層，今毀(1013火毀)，作《木經》
	990	
	992	992太宗新譯《三藏聖教序》碑●淳化秘閣法帖
	994	
真宗997-1022	996	995河北定縣6號(淨眾院)塔基(1969發掘)，淨瓶，白瓷，浮屠院壁畫戒樂隊，《河北出土文物》(1972/8)，定縣博物館
	998	997河南羅縣宋太宗永熙陵石人石獸 998杭州飛來峰王乳洞羅漢
	1000	999河南密縣法清寺北宋塔基(1966發掘)，三彩琉璃方塔，舍利匣，《文物》(1970/10(金戈) 1000河北北京西郊新市區遼墓壁畫

年代	建築、遺跡	文物
		1001–1055 河北定縣開元寺塔料敵塔，《文物》(1984/3)
1002		
1004	1004 遼龍圖閣●遼建中京(昭烏達盟遼寧城大明公社)大塔(大明塔)(遼小塔)(金)	廣東惠州北宋窯址(1976發掘)，《文物》(1977/8)北宋初一宋哲宗元祐年間產瓷陶器
1006	1006 黃休復《益州名畫錄》	
1008		
1010	1009 朝鮮慶尚北道醴泉開心寺五重石塔	1011–1029 福建泉州洛陽江洛陽橋蔡襄書
1012	1012 福州義縣奉國寺大雄殿七大佛脅侍神將	
1014	1013 浙江餘姚保國寺大殿重建，原845建(唐會昌年間，841–846)	
1016	1016 福建蒲田玄妙觀三清殿	
1018	1017 河北遷安上蘆村遼墓(1964發掘)，《河北出土文物》，遼瓷●高麗淨土寺弘法大師實相塔 1018 高麗開國寺七重石塔	
1020	1020 遼寧義華嚴國寺，《文物》(1980/2)●高麗玄化寺七重石塔	1020–1075 山東長清青岩寺彩塑羅漢像 1066 款 1328，1587，1874修塑(1984/6發掘)
1022	1021 高麗興國寺石塔 1022 浙江杭州飛來峰青林洞外壁盧舍那佛浮雕●高麗獅子迅寺獅子塔	1023–1031 山西大原晉祠聖母殿(1102重為道館)，飛樑水池，聖母殿祀叔廣之母邑姜(周武王妻子女)
1024	1023 江蘇連雲港海青年阿育王塔，石函，銀棺(1026–1031)，鎏金銀棺 1024 河北寶坻廣濟寺(又稱西大寺)三大土殿(遼)	
1026		
1028		
1030		
1032	1031 內蒙古白治區巴林左翼旗白塔子西北慶陵東陵(遼聖宗永慶陵)(1920發掘)四季山水，人物肖像，建築文樣	1031–1055 遼寧白塔子白塔，遼興宗時建(慶州白塔)巴林左翼旗，八角七層
1034		1034–1043 浙江瑞安北宋慧光塔建於1034–1043，修於1338，1693，文物69件，塔建1034–1043，聖光塔(1966–1967發掘)含利函1042年銘
1036	1035 麥積山33、43、90、93、116、118、136窟建造●甘肅天水麥積山石窟第59窟重修題記●沙洲為西夏占領造佛像	1035–1036 山東歷城佛慧山大佛

仁宗 1022–1063

(西夏 1032–1227)

	1038	1037江西德安義峰山河東公社蔡清墓(1966發掘)，《文物》(1980/5)	
		1038(建)山西大同下華嚴寺薄伽教藏殿藥師如來坐像●河北趙縣經幢●海會殿	
	1040	1040江西德安河東公社(故濮陽吳府君墓(1973發掘)，《文物》(1980/5)●影末藏	
	1042	1042浙江瑞安北宋漆函，嵌珠堆漆金筆描繪	
	1044		
	1046		
	1048		
	1049	1049河南開封鐵塔，木塔毀於1044，鐵塔建於1045-1048	
	1050	1050陝西府谷出土李夫人墓誌，《文物》(1978/2)●滿州義縣福寺八角十三層磚塔	
	1052	1052宋河北正定興善尼殿，轉輪藏閣，末修建國字●順興浮石寺丹融國師碑	1052-1059福建泉州萬安橋記，(蔡襄書)
	1054	1054山西大同善普賢閣，閣內諸像	1053-1059福建泉州洛陽橋橋48孔540m
	1056	1055(北宋)河北正定開元寺料敵塔，八角十三層●內蒙古自治區巴林左翼白塔子西北遼興宗陵(永興陵)(1934發掘)●山西隰縣佛宮寺(黃宮寺)，釋迦木塔(遼)，明五暗四，十九層	
		1056寧夏涇源宋墓雕磚(1977發掘)，《文物》(1981/3)社會生活浮雕	
	1058		
	1060		
	1062	1061湖北當陽玉泉寺鐵塔全國最高鐵塔，八角十三層	
		1062山西大同上華嚴寺大殿(遼)，1140重建於金	
英宗 1063-1067	1064	1063河南輩縣宋仁宗永昭陵	1064-1075 福建蒲田木蘭坡(王安石)，《文物》(1978/1)(馮智日)
	1066		
神宗 1067-1085	1068	1067陝西延安鍾山石窟(石宮寺)(北宋)子長安定鎮東鍾山石窟●陝西延安地區子長北鍾山石窟，《美術》(1980/6)	1068-1072江蘇淞江興聖教寺塔，元(1284-1302)，明洪武(1396-1415)，清道光(1844)改建
		1067-1087漢像●1067-1087羅漢像	1068-1085四川廣元皇澤寺第7號窟方柱上層紀年銘
	1070	1070山東長清靈岩寺鐵羅漢像	
	1072		

	年	文物、建築、遺跡
	1074	1073江蘇蘇州保聖寺大殿●江西吉安宋丞江墓
	1076	1075韓琦墓壁畫，河南安陽京都大學●福建蒲田木蘭陂堤
	1078	1077河南安陽天禧鎮宋墓(游氏為夫王用作墓)(1954發掘) 1078河北正定天寧寺木塔，八角九層，木磚混用●陝西延安東清涼山寺菩薩觀音坐像
	1080	1080吉林哲里木盟庫倫旗1號遼墓，生人殉葬，壁畫，北壁出行圖，南壁歸來圖，宋畫風範●陝西，清涼山萬佛寺(創建於中唐?)(北宋元豐年間神宗元年題記)(1208金)(1304元)碑
	1082	1082蘇軾《寒食詩》
哲宗 1085– 1100	1084	1083江西南豐萊溪公社周家堡村曾肇(1019-1083)墓誌，《文物》(1973/3)，江西省博物館
	1086	1085高麗法泉寺智光國師玄妙塔●四川滎昌沙壩子宋墓，《文物》(1984/7)龍鳳
	1088	1088王誌煙江疊嶂碑
	1090	1090李公麟五馬圖卷●江西彭澤易氏八娘墓(1972發掘)，《文物》(1980/5)●黃州六榕寺重建，原建於南漢(905-971)，唐開元期間(730)六祖居此
	1092	1091江蘇溧陽竹簀李彬夫婦墓(1978發掘)，《文物》(1980/5)，建築俑，影青瓷，宋俑●蘇軾書畫奎閣碑 1092江西星子宋墓陳氏墓(1092胡子十四郎墓(1101)，《文物》(1980/5)河北涿縣雲居寺磚塔●蔡襄趙鈺簡公碑
	1094	1093蘇軾《李白仙詩卷》，大阪市美術館收藏 1094(西夏)甘肅武威文化館護國寺感應塔碑，西夏文漢文兩種文字●新儀象法要星圖　　　　1094–1115陝西延安地區黃陵呂村萬佛洞石窟，《美術》(1980/6)
	1096	1095(北宋)陝西延安黃陵雙龍公社山谷村龍寺佛洞石窟 1096山西高平開化寺善友太子墓(郭發)●河北北京妙應寺白塔，1271改建為西藏喇嘛塔
	1098	1098山西太原晉祠銅兩銅人
徽宗 1100– 1125	1100	1099河南禹縣白沙宋墓趙大翁墓1號有1099年款地券，2號3號有1124年款樂壁畫(1953，1957發掘)
	1102	1101江西星子宋胡君十四郎墓，《文物》(1980/5)●翰林圖書院瞻位設立●蘇軾《醉翁亭記》，安徽徽州●醉翁亭記，黃州《寒食帖》(1036-1101)表忠觀碑浙江錢塘

年代	事項	附註
1104	1102山西大原聖母殿重建(道教)，最早同圖廊，飛樑魚沼	
1106	1103李誡(1064-1110)《營造法式》(36卷) 1105(遼)河北易縣開元寺，原建淨庳，藥師庳(己毀)，毗盧殿(1105)，觀音殿(1105)，藥師殿(己毀)，毗盧殿內藥井八角，結構奇特●內蒙古自治區巴林左翼旗西陵永福陵（遼道宗)(1934)	(遼)內蒙昭烏達盟巴林右旗銀器窖(1978發掘)，《文物》(1980/5)
1108		
1110	1110翰林圖畫局招生	
1112		
1114		1113-1127鎮江江蘇州陶捏童戲盞，《文物》(1981/3)
1116	1116河南禹縣白沙宋3號墓(趙大翁家族墓)，梳妝圖，散樂圖●河北張家口宣化下八里遼墓壁墓董星象圖，雙鳳門，散樂圖，張世卿墓(1974發掘)，《河北出土文物》	
1118	1117江西選賢池溪公社吳助墓(1972發掘)，《文物》(1980/5)●郭熙《林泉高致》 1118山西大原晉祠鐵獅一對	
1120	1119河南方城鹽唐，彊氏宋墓，30俑 1120《宣和畫譜》●張擇端清明上河圖	
1122		
1124	1124山西陰縣淨土寺大殿藻井(裝飾)●廣東廣州懷聖寺光塔(南宋?)	
1126	1125河南開封少林寺初祖庵●河北清苑銅方鏡(1962)	
1128	1128甘肅隴西李澤墓墓壁●山西大同城南門善化寺(南寺)，唐創建，1128金重修●山西大同大華嚴寺建三聖殿(金)	
1130		1131-1162江蘇蘇州報恩寺塔(北塔)，頂鐵製相輪寶珠
1132	1131福建泉州伊斯蘭清淨寺，1341重建	
1134	1133高宗御書佛頂光明塔碑	
1136		
1138	1137山西五台山佛光寺文殊殿	
1140	1140(金)山西大同上華嚴寺大雄寶殿	

(金1115-1234)

(西遼1125-1168) 欽宗1125-1126

南宋(1127-1279) 高宗1127-1162

年代	文物	建築、遺跡
1142		1142–1146 四川大足山北山佛灣第 136 號窟普賢菩薩像、六尊觀音像，始於892佛灣中125、1113、136著名，大佛灣摩崖造像反映社會生活
1144	1143 山西朔縣崇福寺彌陀殿(林佃)●山西大同普恩寺(庸開元寺)三聖殿(三尊佛)(金)天王殿	
1146		
1148		
1150	1150河北興隆梓木林子金契丹文墓誌1954發掘，《河北出土文物》	1149–1162河北北京通縣金代墓葬(1975發掘)，《文物》(1977/11)
1152		
1154		
1156		1156–1159浙江杭州六和塔 1157–1178黑龍江畔綏濱中興古城和金代墓群，《文物》(1977/4)
1158	1158(金)山西繁峙縣南峽口公社五台山山麓天延村岩山寺南殿壁畫，1315翻修	
1160		
1162		
1164	1163(金)山西平遙文廟大成殿	
1166	1166李嵩瀟湘臥遊圖，東京博物院收藏	
1168	1167鄧椿《畫繼》●山西繁峙岩上寺南殿，文殊殿壁畫 1168(金)山西太原晉祠獻殿	
1170		1169–1171 浙江蘭溪香溪公社密山大隊宋墓，南宋棉毯，《文物》(1976)
1172		
1174		
1176	1175 四川大足寶頂山，為趙智鳳在山頂建聖壽寺所開鑿(1175–1245，70多年)，20號窟地獄變相	
1178		
1180	1179江蘇蘇州玄妙觀三清殿●密庵咸傑墨蹟，日本京都大德寺法語龍光院	

孝宗 1162–1189

中國美術年表 44

帝王	年代	事項	備註
	1182	1181[四川江油竇圓山雲岩寺南宋飛天藏殿，四川最早木構建築	
	1184	1184金山西隱稼淨土寺大殿	
	1186	1185(金)河北正定臨濟寺青塔，八角九層，磚建	
	1188		
光宗 1189–1194	1190	1189河北永定河盧溝橋，11孔(1189–1192)	1189–1190山西大同金閻德源墓(1973 發掘)，織品，《文物》(1978/4)
	1192		1190–1208金章宗建行宮於北京郊外(頤和園舊址)
寧宗 1194–1224	1194		
	1196	1195山東曲阜文廟碑亭 1196(金)山西侯馬董海墓，《文物》(1979/8)	
	1198		
	1200	1199河南焦作金墓鄒瑗墓，《文物》(1979/8)，壁畫，劇俑●南京江浦黃悅嶺南宋張同之夫婦墓，水銀，大量金銀器，《文物》(1973/4)	無紀年(金)河南焦作發掘老萬莊金壁畫，《文物》(1979/8)，西馮封金墓，磚俑，劇俑，新李封古墓，侍俑金元間(尖頭)
	1202		
	1204		
	1206	1205杭州南觀音洞羅漢像紀年銘	
	1208	1208杭州南觀音洞羅漢像紀年銘	
	1210	1210金河北靈壽縣祁林院1976發掘，《河北出土文物》	
	1212		
	1214		
	1216	1215河北唐縣1956發掘金銅印●河北鉅鹿1956發掘金銅印	
	1218		
	1220		約1220–1250江蘇金壇南宋周瑀墓(1975 發掘，《文物》(1977/7)，天象圖，大批衣服布料
	1222		

理宗 1224—1264			
	1224		
	1226	1226西夏8號陵墓，《文物》(1978/8)(李遵頊)	
	1228		
	1230	1229江蘇蘇州宋平江圖碑	
	1232	1231蘇州石刻天文圖	
	1234		
	1236		1235–1243 福建福州北郊浮山第7中學南宋墓(1975發掘)，《文物》(1977/7)，為趙與駿(1249)，妻趙黃昇(1247)，續妻李氏墓葬，4被，354件絲織品，袍9件，衣46件，背心8件，褲24件，裙21件，見《福州南宋黃昇墓》(1982)，福建省博物館
	1238	1237無準師範墨蹟(日本京都東福寺) 1238無準師範畫像(日本京都東福寺)	1237–1240福建漳州江東橋
	1240		
	1242	1241福建泉州開元寺雙塔，五代時建，1241改建，西塔名仁壽塔，東塔名鎮國塔(1238–1250)●廣州光孝寺大殿●虛堂和尚畫像	
	1244		1244–1262山西永濟永樂宮大極門
	1246		
	1248		
	1250	1250高麗浮石寺無量壽殿丈六彌陀坐像	
	1252		
	1254	1253《金剛經》張即之書，日本京都智積院	
	1256		
	1258		
	1260	1260阿尼哥(Nepalean)在西藏建黃金塔，1261隨八思巴人元朝，1273授人匠總督，1278光祿大夫，發明「搏指法」	
	1262	1262山西芮城永樂宮	
	1264		1264–1294杭州飛來峰石刻

朝代	西曆	事項
度宗 1264–1274	1266	1265山西大同馮道真墓壁畫，《文物》(1962/10)●北京團城內瀆山大玉海黑玉酒甕，淨重3500kg)，北海公園
恭帝、端宗、衛王 1274–1279	1268	1267元大都遺址改建 1268河北昌平居庸關雲臺(元泰寺)1308–1311年間
元 (1271–1368) 世祖 1260–1294	1270	1270河北曲陽北嶽廟正殿●上海真如寺，明清廣建
	1272	
	1274	
	1276	
	1278	
	1280	1279河北東光三道村元墓(1955發掘)，銅印，《河北出土文物》●杭州飛來峰造像●北京妙應寺白塔(西藏喇嘛塔)尼泊爾匠人阿尼哥設計●河南洛陽東南50里造成鎮，古陽城，測景墓，觀星臺
	1282	1281杭州鳳凰寺正殿 1282杭州飛來峰第1號龕毗盧遮那佛，文殊普賢像
	1284	
	1286	1286程鉅夫(行臺侍御史)招江南材俊趙孟頫等入京
	1288	1287杭州飛來峰龍泓洞入口上部佛龕
	1290	1290河北邢臺賈村劉秉恕墓(1956發掘)，龍泉窯，鈞窯，《河北出土文物》●杭州飛來峰第30號普賢像
	1292	1292杭州飛來峰5號石金剛手菩薩，43號六多聞天王●趙孟頫書《三門記》
成宗 1294–1307	1294	1293山東濟南鳳凰崗岡墓壁畫，有1293趙孟頫書墓誌
	1296	
	1298	1298山西稷山小寧村興化寺中院壁畫(朱好古)，加拿大皇家安大略Ontario博物館收藏
	1300	1299河北淶源1957發掘銅權，《河北出土文物》
	1302	1302河南嵩山少林寺天王殿●山東曲阜文廟碑亭
	1304	1304河北安平文廟大成殿
	1306	1305山西趙城廣勝寺上寺前殿

年代	年	事件	備註
武宗 1307–1311	1308	1307山東曲阜文廟成宗聖旨碑 1308山西介休回鑾寺大殿	1309山西洪趙山南麓廣勝寺(上寺)，下寺有元壁畫(1309~1927)，後盜運美國，應王殿有1319重建碑記，壁畫及1325年題字(水神廟)
	1310	1309山西趙子昂書《送李愿歸盤谷序》●山西趙城廣勝寺下寺山門●安平聖姑廟大殿，下寺山門 1310韓國新安船中有錢幣1311枚，瓷器6457件(1976發掘)	
仁宗 1311–1320	1312	1312陝西西安曲江池元墓，元俑	
	1314	1313河北雄縣(1958發掘銅權，《河北出土文物》	
	1316	1315山西渾源永安寺正宗殿	
	1318	1317武義延福寺大殿 1318浙江金華天寧寺正殿●山東龍洞外壁諸像	
英宗 1320–1323	1320	1319河北順德天寧寺磚塔 1320上海真如寺正殿	
	1322	1322杭州吳山寶成寺摩崖喇嘛教三世相聖堂佛像	
泰定帝 1323–1328	1324	1323全相平話刊行 1324山西洪洞東北15公里山南麓雜劇圖(大行散樂忠都秀在此作場)	
	1326	1325山西永濟東南120里永樂宮(王重陽真畫全真教廟宇)，傳為呂洞賓故宅，唐改為呂公祠，元1262改為純陽宮(1358張遷禮壁畫)，現存大門，無極門(1244-1262)龍虎殿，三清殿(1325馬君祥壁畫)混成殿(七真殿)，重陽殿(1368壁畫)①三清殿有1325禽昌題記②混成殿(未代磧砂藏經藏於此寺●山西趙城廣勝寺應王殿及飛虹塔(未代磧砂藏經藏於此寺●陝西安曲江池元墓夫人劉氏，段繼榮墓元俑，《文物參考資料》(1958/6) 1326河北承德(1961發掘銅權，段繼榮墓元俑，《河北出土文物》●山西大谷光化寺大殿●浙江宣平延福寺大殿	
天順帝、文宗、明宗、寧宗 1328–1332	1328	1327廣州光孝寺六祖塔	1327–1345(元)山東鄒縣李裕庵墓刺繡，《文物》(1978/4)
	1330	1330山東曲阜文廟碑亭	
	1332	1332山西交城石壁山玄中寺，唐甘露義壇碑	
惠宗(順帝) 1333–1368	1334	1333浙江普陀山太子塔	
	1336	1336山西稷山青龍寺腰殿	

	1338		
	1340		
	1342	1342蘇州獅子林塔菩提正宗寺	
	1344	1343居庸關雲臺雕刻：迦樓羅、唐草文樣、喇嘛圖像、佛像、天部惡鬼、四天王、曼荼羅（西蜀寶積寺僧德成書）	1341-1367山西五台廣濟寺大殿 1341-1368福建泉州清靜寺
	1346	1345山西臨汾元代之舞臺●山西稷山縣城西8里馬村青龍寺伽藍殿畫壁，有1345年題記	1346-1350黃公望富春山居圖卷
	1348	1346張渥九歌圖四件(1336—至正間畫家) 1348高麗敬天寺多層石塔●零窗蘭石圖	
	1350	1350廣州懷聖寺尖塔●山西稷山青龍寺大殿，壁畫(建於662, 1542, 1575, 1808, 1816重修)	
	1352		
	1354		
	1356		
	1358	1357河北正定陽和樓 1358山西永濟永樂宮純陽殿壁畫(張遵禮)	
	1360		
	1362		
	1364	1363新疆維吾爾自治區霍城清水河子墓廟●朱德潤獅子林圖 1364浙江阿育王寺，六角七層磚塔●廣州光孝寺六祖塔	
	1366	1365杭州飛來峰60號六觀音 1366杭州飛來峰57號六坐佛●江蘇南京始建城	
明 (1368-1644) 太祖 1368-1398	1368	1368山西大原崇禪寺千手觀音塑像	1368-1396山西大原崇禪寺千手觀音塑像 1368-1398江蘇南京靈谷寺(無樑殿) 1368-1644明代之長城 1370-1378西安城牆，《文物》(1980/8) 山西平遙雙林寺彩塑⑪天王殿①天王殿〔四大金剛：南增長天(琵琶)、東持國天(寶劍)、北多聞天托塔，西廣目天(雨傘)〕，韋馱像②菩薩殿賣宪(1980/1) ③釋迦殿 山西襄汾明洪武木床，《文物》(1979/8)
	1370	1370上海淞江城隍廟照壁	
	1372	1371江蘇南京北郊汪興祖墓(1970發掘)，《考古》(1972/4)(東勝庱，榮祥大夫)，南京博物院	
	1374	1373倪瓚獅子林圖	

帝	年		
	1376	1376山西大同琉璃九龍壁	
	1378	1377高麗浮石寺祖師堂 1378四川瀘縣龍腦橋，8獸(龍4，象1，獅1，麒麟2)，《文物》(1983/10)	
	1380	1379高麗神勒寺普濟舍利石鐘 1380山西太原奉聖寺羅漢像	
	1382		
	1384	1383王履華山圖●山西渾源永安寺建於金，火焚，元初重建，1383明重修，有明壁畫●江蘇南京孝陵東山顛(山山麓)，明太祖	
	1386	1386高麗釋王寺應真殿●徐賁獅子林圖	
	1388	1387曹明中，《格古要論》(1457曹昭補允)	
	1390	1389山東鄒縣魯王朱檀墓(1369-1388，享年19，明太祖十子，磚造兩室，明代衣服，《魯昌黎集》(元版)，宋瓷，錢選白蓮圖(1970發掘)，《文物》(1972/5)，山東省博物館	
	1392	1391山西太原崇禪寺鐵獅子 1392朝鮮釋王寺護持門	
	1394		
	1396	1395安徽鳳陽蚌埠湯和墓(1973發掘)，《文物》(1977/3) 1396朝鮮永興濬源殿正殿	
惠帝 1398-1402	1398	1398江蘇南京大祖孝陵石人石獸	
	1400	1400河北赤城縣(1964發掘)銅鏡，《河北出土文物》	
	1402		
成祖 1403-1424	1404	1403浙江杭徑山寺大鐘	1403-1424河北北京長陵碑亭及華表
	1406	1406山西稷山青龍寺腰殿劉士通	1406-1420北京故宮大規模修建 1406-1420河北北京天壇 1530嘉靖修建，1751修建
	1408	1407江蘇南京中華門外宋晟墓(西寧侯)(1960/2-3發掘)，《考古》(1962/9)，南京文物管理委員會	
	1410	1409北京長陵，陵恩殿，方城，明樓	
	1412	1411江蘇江陽，明代醫療器具(1348-1411)，《文物》(1977/2) 1412江蘇南京中華門外丁氏墓(宋晟夫人)(1960發掘)，《考古》(1962/9)，南京文物管理委員會	

朝代	年		
	1414		劉廷璣《在園雜志》：成祖嘗摺局卷舒之便「命工如式為之，自內傳出」遂遍天下
	1416	1417明帝大規模建造宮殿	
	1418	1418江蘇南京中華門外葉氏墓(宋晟夫人)(1960發掘)，《考古》(1962/9)，南京文物管理委員會	
	1420		
	1422	1421江蘇南京中華門外蒋氏墓(宋晟夫人)(1960發掘)，《考古》(1962/9)●明帝改建北京城，並建北京內城城牆	
仁宗 1424—1425	1424		
宣宗 1425—1435	1426	1426河北張北(1962發掘)銅鏡，《河北出土文物》	
	1428	1427設鑄冶局，製宣德銅器 1428朝鮮平讓崇仁殿●楊榮《宣德鼎彝譜》	
	1430		1430—1443江蘇江寧印塘村宋琥(宋晟之子)及安成公主墓(永樂母)(1957發掘)，《文物參考》(1957/10)，《江蘇省出土文物選》圖209
	1432		1431—1439江蘇江寧印塘村觀音山南麓，沐晟(定遠王)(1439)，及夫人程氏墓(1959/5-6發掘)，《考古》(1960/9)，南京文物管理委員會
英宗 1435—1449	1434		
	1436	1435北京長陵(成祖)18對石人、石獸●河北昌平大碑閣稜恩殿	
	1438	1437江西新建朱盤炻(寧王)(1958發掘)，《文物》(1973/12)(陳柏泉)●湖北襄陽東南休干彤綠影壁長24.9m高7m，99條龍 1438河北安次縣西固城村阿氏墓瓷甬(1957/12發掘)，《文物》(1959/1)(馮秉其)	
	1440		1439—1443河北北京西郊石景山翠微山麓法海寺，太監李童建於1439—1443，寺院有壁畫
	1442		
	1444	1444江西永修柘林公社易家河大隊魏源墓(刑部尚書)(1966發掘)，《考古》(1973/5)●河北北京智化寺如來殿藻井	

朝代	年	事項
代宗 1449~1456	1446	1445四川成都北門外白馬寺魏存敬墓蜀府曲服(1955/11),《文物參考資料》(1956/10)
	1448	1448朝鮮京城南大門
	1450	1449江西新建西山阿里鄉黃源村朱權墓(明太祖十六子)(1958/10~11發掘),《考古》(1962/4)(陳文華)
	1452	1452河北趙城廣勝上寺大殿
	1454	1453河北北京隆福寺大殿藻井
	1456	1456江蘇南京南郊英臺牛山金英墓(司禮監太監)(1953/12發掘),《文物參考資料》(1954/12),華東文物工作隊
英宗 1457~1464	1458	
	1460	1460山西右玉(山西大同西120公里)寶寧寺明代水陸畫(1460~1488, 1709修補),《文物》(1985/3)
	1462	1462新津觀音寺正殿
	1464	
憲宗 1464~1487	1466	
	1468	1467江西永修柘林公社易家河大隊烏龍山盧氏墓(刑部尚書魏源夫人)(1966發掘),《考古》(1973/5), 江西省博物館●朝鮮大丹覺寺多層石塔
	1470	1468朝鮮洛山寺七重石塔●1469北京西山臥佛寺青銅佛涅槃像●朝鮮彌勒寺祖師堂
	1472	
	1474	1473河北北京大正覺寺塔, 金剛寶座塔五塔寺●北京大正覺寺金剛寶座●朝鮮平壤普通門
	1476	
	1478	
	1480	1480江西臨川無名氏墓(1971發掘),《文物》(1973/12)(陳柏泉)
	1482	
	1484	1483朝鮮昌德宮弘化門, 明政門, 明政殿●1484瀋周七星繪圖卷
	1486	1485山西陽高真武廟大殿

1465~1487陝西西安文廟大成殿

朝代	年		
孝宗 1487–1505	1488		1488–1505 山東曲阜孔廟（創建153），修建奎文閣（1504）
	1490	1490改頤和園金行宮為圓靜寺	
	1492	1491陝川海印寺大寂光殿銅鐘	
	1494		1494–1496河北襄陽廣陽寺多寶佛塔
	1496		
	1498		
	1500		浙江寧波天一閣
	1502	1502河北保定韓慶墓(1962發掘)經幢,《河北出土文物》	
	1504	1504山東曲阜文廟重修孔廟奎文閣	
武宗 1505–1521	1506		1505–1511 江西臨川金坪公社金石山徐竇（禮部尚書,1505歿)夫人劉氏墓(1511歿)(1966/3發掘,《考古》(1973/5),江西省博物館 1506–1510無錫寄暢園 1506–1521北京碧雲寺鍍金羅漢像
	1508	1507北京石景山雍王墓(朱祐雲)1970發掘,《文物》(1972/6)(光林)●山西稷山稷益廟正殿壁畫(常高),《文物》(1979/10)	
	1510		
	1512		
	1514		
	1516	1516江西南昌梅嶺山麓閣代墓(寧侯王次妃)(1962/6–7發掘),《考古》(1964/4)(郭遠謂)	1515–1527山西洪洞洞廣勝上寺飛洪塔
	1518	1517南京徐俌墓(1450–1517,徐達五世孫),鐵品服裝,10件金飾,《文物》(1982/2)	
	1520		
世宗 1521–1566	1522	1522修建唐園	1522–1566北京長陵石碑坊
	1524		
	1526	1526甘肅蘭州西郊上西園彭澤(兵部尚書,光祿大夫)夫人吳氏墓(1955/10發掘),《考古通訊》(1957/1),甘肅文物管理委員會	
	1528		1528–1529山西臨汾齊伯旺墓壁畫,《考古通訊》(1955/5)

西元		
1530	1530朝鮮覺皇寺大雄殿、藥師殿●北京天壇(1420創建、1530修建、1749擴張、1890祈年殿)	
1532	1532朝鮮慶州玉山書院獨樂堂	1532–1534河北阜城西碼頭村廖紀(1534歿，吏部尚書，光祿大夫)，夫人郭氏(1532歿)，夫人李氏墓、陶俑58(1960/8發掘)，《考古》(1965/2)，天津考古隊
1534	1534北京皇史宬	
1536		1536–1538明人出警入蹕入蹕圖，世宗謁陵(長陵)(那志良記錄)
1538	1537四川成都北郊紅花村稱爲劉墓(蜀王府副門)，《考古》(1958/8)	1537–1539江西南城外源村朱祐檳(1539歿，益王)，《文物》(1973/3)夫人彭氏墓(1537歿)(1972/1發掘)，江西省博物館
1540	1539江西南城益王朱祐檳墓(1478–1539，享年61歲，明憲宗四子)，110件殉器(1972發掘)，《文物》(1973/2) 1540河北昌平明十三陵書院	
1542	1541朝鮮榮州紹修書院	
1544	1544北京南方圓城	
1546	1545北京太廟再建(永樂時建、1544重修、乾隆時重修) 1546北京八里莊慈壽詞庵木雕三佛像、塑像羅漢像	
1548	1548四川成都東郊華陽桂溪鄉劉鍹劉墓(蜀王府太監)(1956/8發掘)，《考古通訊》(1957/3)(唐淑瓊、任錫光)	
1550	1549文徵明「真賞齋」88歲作畫，上海博物院 1550山西汾陽田村聖母詞母廟壁畫，《文物》(1979/10)	
1552		
1554		
1556	1555四川成都東郊華陽桂溪鄉華蓂墓(蜀王府太監)(1956/8發掘)，《考古通訊》(1957/3)(唐淑瓊、任錫光)	
1558	1557江西南城長塘街朱厚燁(益莊王)夫人王氏墓(1958/9–10發掘)，《文物》(1959/1)，江西文物管理委員會 1558四川岳地東郊萬壽鄉無名氏同夫人墓(1957/2發掘)，《考古通訊》(1958/2)(楊仁)	

帝系	年代		
穆宗 1566–1572	1560		1560–1577青海塔爾寺（喇嘛教格魯派）黃教大金瓦寺，大經堂，九間殿，圓靜寺等為好山園，《文物》(1981/2) 1560–1621改頤和園
	1562		
	1564		
	1566		
	1568		
	1570		
神宗 1572–1619	1572	1572朝鮮玉山書院	1573–1620北京大廟重建
	1574	1573朝鮮禮山陶山書院●朝鮮開城紹修書院 1574江蘇泰縣徐蕃夫婦無名氏墓(1958發掘)，《江蘇省出土文物選集圖》	黃成《髹飾錄》，為有關中國漆器重要著作，約1570出版
	1576	1576河北八里莊慈壽寺，八角十三層磚塔●朝鮮平壤大同門	
	1578		
	1580	1579山西五台懷鎮，大塔院大塔(1579–1582)	
	1582		
	1584		1584–1590河北北京西北十三陵建造，1614萬曆葬此
	1586	1586(明)河南新鄉市郊潞簡王墓(朱翊鏐，明穆宗四子)(1978發掘)，《文物》(1979/5)	
	1588	1587朝鮮三島墓誌	1588–1643北京西郊董四墓村 青龍橋金山西麓：萬曆肉壙(1951/9發掘)，順壙張氏(1588歿)、敬壙耿氏(1589歿)、恭壙邵氏(1606歿)、慎壙魏氏(1606歿)、榮壙李氏(1628歿)、和壙梁氏(1643歿)，《文物參考資料》(1952/4)
	1590		
	1592		
	1594	1594河北趙縣濟美橋，永通橋	
	1596	1596年3月故宮乾清坤寧兩宮火燒，故宮皇極，中極，建極三殿火燒燒毀	
	1598	1598朝鮮星州關王廟，安東關王廟	

帝王	年	歷代文物、建築、遺跡	考古資料
	1600		
	1602		
	1604		
	1606	1605江蘇句容寶華山隆昌寺(無樑殿)	
	1608		
	1610		
	1612	1611大原永祚寺大雄寶殿左右殿無樑殿），朵殿，雙塔	1611-1620 北京北郊昌平區天壽山萬曆（朱翊鈞）、夫人孝端皇后王氏(1611歿)、夫人孝靖皇后王氏(1956發掘)，《考古通訊》(1958?7)，《考古》(1959?7)，《考古通訊》(1959/10)長陵發掘隊
	1614	1613李贄(1527-1602)《史綱評要》，《文物》(1974/9)	
	1616		
	1618	1618江蘇蘇州開元寺無樑殿	
光宗1620 熹宗1620-1627	1620	1620蘇州藝圃始建於沈明，文震孟(文徵明曾孫)名藥圃，清初改名藝圃，又名敬亭山房，王審曾藝繪圖圖	1620-1628 江西南城游氏墓(1620歿)(1966發掘)《文物》(1973/12)(陳柏泉)
	1622		
	1624	1624江西南城道年墓(1965發掘)，《文物》(1973/12)	1623-1631 北京西郊董四墓村青龍橋金山西麓張裕妃(1623歿)、段純妃(1628歿，1631下葬)(1951發掘，《文物參考資料》(1952/4)
	1626	1625大秦景教流行中國碑出土	
思宗1627-1644	1628		
	1630		
	1632	1631松陵計無否先生園治(隆盛堂梓行)	
	1634		
	1636	1635河北大名南關城基命墓(1960發掘)，金絲琥珀耳墜 1636江蘇大豐劉莊沈南道及夫人葛氏墓(1958發掘)，《江蘇出土文物選集圖》●潘	
	1638	1637宋應星(1569-1661)《天工開物》 1638山西大同東街九龍壁(45.5×8m²)	

朝代	年代		
清 (1644–1911) 世祖 1644– 1661	1640		1640–1660蘇州藕園，名涉園
	1642		
	1644	1643江蘇蘇州藝圃明代建，改稱藝圃又稱敬亭山房	1643–1644奉天昭陵石獸 1643–1645瀋陽四郊佛塔
	1646	1645西藏拉薩宮	
	1648	1647故宮午門重建	
	1650	1650廣東大埔吳天奇墓(1962發掘)，100件明器	
聖祖 1662– 1722	1652	1651故宮天安門重建●北京東黃寺大殿金銅佛坐像●北京北海白塔	
	1654	1654景德鎮設御器廠造龍缸	
	1656		
	1658		
	1660	1660景德鎮官窯廠關閉	約1660陝西耀縣藥王山元殿四帝二后行樂圖壁畫，《文物》(1984/3)
	1662		1662–1722故宮太和殿 1662–1722蘇州網師園
	1664		
	1666	1665臺灣臺南孔廟	
	1668	1667故宮端門重建	
	1670	1670康熙遊遊江南風物，命吳人焦陶，於西直門外海甸明李偉別業清華園遺址，建暢春園	
	1672		
	1674	1673將北京玉泉山玉山澄心園，改為靜明園，建香山避寒行宮，並興建熱河大行宮 1674景德鎮停止燒瓷	
	1676		
	1678	1677河北承德普樂寺旭光閣藻井	
	1680	1680徐廷弼為景德鎮御瓷官燒黑窯●王槩《芥子園畫傳》初集	
	1682		
	1684	1683藏應選景德鎮御瓷官	

		
1686		
1688	1687山東鄒縣亞聖廟孟子	
1690	1689北京暢春園	
1692	1692北京玉泉山靜明園	
1694		
1696	1695北京大和殿	
	1696シ一トウ宮，內蒙古自治區錫林浩特市	
1698	1698范承烈北征督運圖，描寫1695-1697清平定噶爾丹叛亂，向喀爾喀蒙古送糧，北京歷史博物館，《文物》(1976/12)倫河和翁金河送糧	
1700	1699焦秉貞康熙帝南巡圖	青海湟中塔爾寺
1702	1701王翬《芥子園畫傳》2、3集	
	1702改頤和園好山園為瓮山行宮	
1704		1703-1708熱河大行宮(避暑山莊)
1706	1705四川瀘定瀘定橋●陝西華岳廟改建	
1708	1708《佩文齋畫譜》	
1710	1709在北京暢春園北造圓明園	
	1710袁江東園勝概圖銘文1710，《文物》(1973/1)(郭俊倫)	
1712	1712寧夏自治區海寶塔，1673、1712重修	
1714		1713-1780河北承德八廟：①溥仁寺1713②溥善寺1755漢③普寧寺1755西藏④安遠寺1764新疆⑤普樂寺1766旭光閣藻井1677⑥普陀宗乘廟1767西藏⑦廣安寺1722⑧殊象寺1774漢⑨羅漢堂1744⑩須彌福壽廟1780西藏⑪溥祐寺1760
1716		
1718		
1720		1720-1723范承烈撫遠大將軍西征圖，平定準噶爾圖(1720平叛西藏)，《文物》(1976/12)
1722	1722河北遵化景陵	

中國美術年表　58

世宗 1722–1735	1724	1723北京西黃寺、雍和宮	1723–1735北京安定門,雍和宮(喇嘛教寺廟、萬佛閣 1724–1731山東曲阜大成門內杏壇大成殿 1724–1731曲阜文廟大成殿
	1726		
	1728	1727緙絲繡綴金剛寶座 1728唐英及年希堯主景德鎮燒瓷●郎世寧百駿圖	
	1730		
	1732		
	1734	1734允禮《工程做法則例》20冊74卷,《內庭工料》8卷,《工部簡明做法》2卷,清宮刻12冊	
高宗 1735–1795	1736	1735唐英代年希堯 1736陳枚、孫佑院本清明上河圖卷	1736–1795乾隆在北京之清漪園仿造名惠山園(頤和園之諧趣園)
	1738	1738院本漢宮春曉	
	1740	1740金昆、陳枚、孫佑、丁觀鵬、程志道、吳桂慶豐圖卷	
	1742	1741院本漢宮春曉	
	1744	1743唐英《陶瓷畫記》 1744院本親蠶圖卷●《石渠寶笈》、《秘殿珠林》	
	1746	1746河北萬皇寺飛雲樓	
	1748	1747長春園大法Pierre Benoit收藏 1748河北西山碧雲寺金剛寶座(五百羅漢,碧雲寺建於1331,明正廣天啟年廣建●漢宮春曉	
	1750	1749唐英監陶官●北京天壇擴張 1750頤和園改名萬壽山,1750–1761後又改名為清漪園,仿無錫寄暢園	約1750蘇州環秀山莊景德路280號,道光1850為汪姓宗祠一部分,假山為乾隆年間疊山名家戈裕良所設計
	1752	1751重修北京天壇①祈年殿為雷火所毀,1896年重建②皇穹宇③圜丘壇	
	1754		
	1756	1755熱河承德普寧寺大乘閣,三佛、十八羅漢,36觀音菩薩●河北承德普寧寺●河北承德普寧寺(已毀)	

年代	文物・建築・遺蹟
1758	1757河北平遙市樓
1760	1759紫輸出絲織品 1760河北承德溥祐寺
1762	1761紫光閣 1762歷代帝王廟正殿，景德崇聖殿
1764	1764河承德永佑寺，八角九層磚塔●河北承德安遠寺
1766	1765乾隆令郎世寧(Quiseppe Castiglione, 1688–1766)畫乾隆平定準部回部戰圖 1766河北承德普陀宗乘廟●河北承德普樂寺36手長臂觀音、文殊、普賢
1768	
1770	
1772	1772河北承德廣安寺●崇禎紀元後三王辰銘執付墓誌
1774	1773北京北海九龍壁●故宮皇極門前九龍琉璃影壁 1774熱河承德文殊像騎獅寺騎獅文殊像●朱琰《陶說》●河北承德羅漢堂(已毀)500羅漢
1776	
1778	1778新疆自治區喀勒馬克庫都兒塔、蘇公塔
1780	1779北京西黃寺班禪喇嘛塔(石建) 1780河北承德須彌福壽廟(西藏)
1782	
1784	
1786	
1788	1788密勒勒塔山大禹治水圖玉雕，故宮，青玉，高224，寬90 cm
1790	
1792	
1794	
1796	
1798	1798蘇州留園(在閶門外，面積30畝，明嘉慶年間大僕寺徐泰時置東西兩園，請同乘忠築假山，西園為戒幢律寺，嘉慶時改為棲碧壯)
1800	

仁宗 1796–1820

1802	
1804	
1806	1805藍浦《景德鎮陶錄》
1808	1807王昶《金石萃》
1810	
1812	
1814	
1816	
1818	
1820	
1822	1821馮雲鵬《金石索》
1824	
1826	
1828	
1830	
1832	
1834	
1836	
1838	
1840	
1842	
1844	
1846	
1848	
1850	
1852	
1854	

宣宗1820—
1850

文宗1850—
1861

朝代	年份		
	1856	1855 W. C. Milne著 Pagodas in China（《中國塔》）T. C. B. R. A. S.	
	1858		
穆宗 1861－1874	1860	1860英法聯軍到圓明園並燒頤和園	
	1862		
	1864		
	1866	1866南京貢院	
	1868	1868江蘇武進太平天國碑石，《文物》(1980/7)	
	1870	1870朝鮮景福宮	
	1872		
德宗 1874－1908	1874		1874－1875蘇州怡園 1875－1907北京前門城樓、箭樓及故宮太和門 1875－1908王洗馬巷7號書房復院蘇州 1876－1882南京靈谷寺無樑殿
	1876		
	1878		
	1880		
	1882		
	1884	1884蘇州虎丘二山門內擁翠山莊，為虎丘公園之部分	
	1886	1886雲南昆明筇竹寺五百羅漢像(黎廣修作)，筇竹寺639年建(參摩禪師)，雕工黎廣修，7年完成，主持和尚夢佛(1886－1893)	
	1888	1888北京西郊萬壽山頤和園(離宮)	
	1890	1890北京天壇祈年殿	
	1892		
	1894		1894－1935原籍奧籍Aurel Stein(史坦因)著《敦煌千佛洞佛像繪畫》，為西方第一位在甘肅、新疆一帶研究、收購佛像繪畫，爾後賣到西方，尤其是大英博物館，後入英國籍，被封為爵士
	1896	1896重建天壇(曾為雷火所毀)	

朝代	年	事項	事項
	1898		
	1900	1900敦煌王圓籙發現藏經洞40000餘卷	
	1902		1902－1914橘瑞超(大谷探險隊)敦煌考古
	1904	1903伊東忠太雲岡考古	
	1906	1905鳥居龍藏南滿調查●伊東忠太奉天南滿考古●沙俄帕米爾地質考古隊奧勃魯切夫盜敦煌文卷	1905－1904汴洛鐵路出土隋唐墓誌古物 1906－1908鳥居龍藏蒙古調查，今西朝鮮調查
	1908	1907 伊東忠太中國南部，關野貞山東石窟●法國人沙畹考龍門●Aurel Stein 著《古代和闐》(Ancient Kotan) 2冊，牛津Charendon出版	1907－1914 Aurel Stein盜藏經洞7000卷文書
宣統 1909－1911	1910	1910蘇州韓家巷4號鶴園●蘇州裴鶡稿巷34號殘粒園●清政府將存餘敦煌手卷8600卷送京師圖書館●濱田耕《滿洲漢代文化》	1909－1915 Chavannes E. 著 Mission Archeotogique Clans la Chine Septerrtionale, Paris Leroux出版 1909－1911端方《陶齋藏石記》，《陶齋吉金錄補遺》
中華民國 (1912－)	1912	1911王圓籙將300卷賣日人桔瑞超及吉川小一郎 1912 Aurel Stein著 Ruins of Deserted Cathay 2冊，倫敦McMillan出版	
	1914	1913遼寧遼陽迎水寺漢墓 1914俄人鄂登堡盜敦煌文物●地質調查局成立	1914－1924 Pelliot 著 Mission Pelliot en Asie Centrale: Les Grottes de Touen Houang 6 Tomes, 巴黎Genthner出版
	1916		1915－1931常盤大定，關野貞支那佛教史蹟6冊京都法藏館
	1918		1918－1919河北鉅鹿故城
	1920		
	1921	1921 Anderson從事河南澠池仰韶村新石器時代之器物研究	
	1922		
	1923	1923河南新鄭銅器群，山西渾源銅器群	1923－1924 Anderson《甘肅考古記》，甘肅青海 1923－1925 Ernst Boerschman著《中國建築類型》
	1924	1924河南信陽漢墓	
	1925	1925 Le Coq. A. Vo 著 Bilderatlas zur Kunst und Kulturgeschiche mittel Asiens, Berlin Reimer Vohsen出版	

		
1926	1926山西夏縣西陰村石器時代遺址●李濟《山西夏縣西陰村遺址——西陰村史前遺存》	1927–1930周口店舊石器時代發掘(裴文中、李濟)
1927		1928–1937中央研究院安陽發掘15次
1928	1928洛陽金村古墓銅器	
1929	1929發現「中國猿人」北京人(北京西南周口店，紀元前50萬年)(1929/12)	1930–1931山東歷城城子崖(黑陶文化)(吳金鼎)
1930	1930石器時代遺址(昂昂溪、查不平、林西、赤峰)(梁思永)●中國營造學社成立●河北易縣發掘燕下都(馬衡、傅振倫●陳萬里在浙江調查龍泉窯址●山西萬泉荊村瓦渣斜新石器遺址(董光忠)●貝格曼在額濟納河下游	
1931	1931河南濬縣古墓銅器(郭寶鈞、劉耀●河南大賚店新石器遺址●廣州西郊晉墓●梁思永在山西萬泉荊村發現仰韶遺存(萬泉改名萬榮)●梁思永在河南安陽的后岡發現小屯、龍山、仰韶三種文化層	
1932	1932河南古蹟研究所有濬縣發掘大賚店遺址、發現仰韶、龍山關係●吳金鼎在河南安陽侯家莊北的高井臺子發現龍山文化及仰韶文化層	
1933	1933安徽壽縣楚銅器(李景聃)●北平研究院調查石器時代、豐鎬、漢唐遺址●Aurel Stein著《古代中亞遺跡》(On Ancient Central Asian Tracks), 倫敦McMillan出版	1933–1934南京六朝時代石刻(朱偰) 1933–1936西湖博物館從事調查出土石器時代器物的年代測定
1934	1934關野貞、竹島卓一《遼金時代的建築與其佛像》、東方文化學院●劉耀、劉耀刊載梁思永、陶文化學院《洛陽龍門》	
1935	1935梁思永在河南安陽同樂寨發掘●郭寶鈞在河南廣武的青臺等地發掘	
1936	1936日人水野清一、長廣敏雄考察龍門	
1937	1937水野清一、長廣敏雄《響堂山石窟》，東方文化學院京都研究所	
1938		
1939		
1940		
1941	1941松原三郎《增訂中國佛教雕刻史研究》(吉川弘文館●水野清一《龍門石窟之研究》，座右寶刊行會	
1942		
1943	1943前蜀王建墓(成都郊外永陵)	

		
1944		1944–1945 夏鼐等在甘肅臨洮的寺漥山發掘馬家窯文化遺址
1945		
1946		
1947	1947 斐文中在湟河、洮河等地發掘彩陶文化遺址	
1948		
1949	1949 湖南長沙發掘楚帛	
1950	1950 古文物、古建築、吉林西團山石棺墓、雁北文物勘察團（斐文中）●安陽武官墓	1950–1956 輝縣發掘報告
1951	1951 水野清一、長廣敏雄《雲岡石窟》全15卷、雲岡石窟刊行會●房山周口店中國猿大發掘二次●長沙戰國漢墓145座●購回王獻之中秋帖、王珣伯遠帖●江蘇淮安青蓮崗新石器時代遺址●《中國考古學報》●甘肅永靖炳靈寺石窟發現●四川資陽黃鱔溪人類化石●《文物參考資料》創刊，1959改為《文物》	
1952	1952 陝西西安東半坡村新石器時代遺跡(1954發掘)	1952–1954，1955 河北望都漢墓壁畫(A.D.2)
1953	1953 福州華林寺北宋初大殿●河北興隆出土戰國鐵範●婺積山調查	
1954	1954 長沙左家公山戰國木槨墓、第一枝毛筆、木衡、銅環、銅器●江蘇丹徒煙墩銅器12件，銘文126字(周成王東征)●山西襄汾丁村舊石器時代遺址●湖北京山屈家嶺出土，特殊風格，稱之為「屈家嶺文化」●修廣州光孝寺大殿●洛陽東區調查●河北曲陽修德寺遺址●河南安陽天禧鎮末墓	
1955	1955 《考古通訊》改名《考古》●陝西郿縣李家村西周中期窖貴族銅器，銘文同王命盠統兵事●河南洛陽東周城牆●鞏固河北趙州橋安濟橋●安徽壽縣春秋蔡侯昭侯墓(5B.C.)●銅器●河南鄭州南代遺址●河北望都東漢墓(182)●黃伯俑、所藥村陶樓●陝西長安澧河岸的客省莊遺址「客省莊第二期文化」●河南鄭州末墓●浙江餘姚北末保國寺建築	
1956	1956 建半坡博物館●陝西長安澧河岸西周周遺址●遷安西岑溝墓63墓、1300件●河南陝縣上村嶺上村200西周晚期虢國墓葬●虢季子元徒支●山西省建築發掘●山西省建築●查古建築晚唐一末73座●山東所有河南新泰墓●西安半坡唐李號墓●輝縣發掘報告	1956–1957 河南三門峽廟底溝遺址（廟底溝二期文化）●1956–1959 雲南晉寧石寨山古墓（紀元前1世紀，紀元前109年）●1956–1960 山西芮城永樂宮（無極殿1325，混成殿，龍明殿1358）

		
1957	河南信陽長臺關楚墓●河南洛陽西漢墓壁畫(紀元前1世紀)●湖北長陽下鐘家灣長陽人上頜骨化石●發掘明萬曆帝(定陵)北京西北十三陵,萬曆於1614拜此●山西侯馬春秋戰國城址●安徽阜南朱砦出土商代龍虎尊13件	1957－1960 西安唐代大明宮之發掘(發表長安平面復原圖)
1958	河南鞏縣鐵生溝冶鐵遺址●廣西柳江通天岩柳江人化石●廣東韶關馬壩獅子岩丁馬頭人丁頭蓋骨,中年男性●燕下都文化工作隊	
1959	山西平陸棗園村東漢墓●山東泰安大汶口新石器大汶口文化●周口店北京猿人遺址發現女性領骨●四川巫山大溪新石器丁大溪文化丁●新疆維吾爾自治區尼雅地區遺址絲綢之路遺物●浙江嘉興馬家濱新石器盛墓	
1960	唐永泰公主墓西安乾陵●《文物》(1964/1)●山西內城舊石器初期遺址●赤峰夏家店,分上下層文化●安陽小南海海洞穴遺址	1960－1961河南密縣2號漢墓壁畫
1961		
1962		
1963	河南鶴壁窯址●文物保護法●四川江油重岩飛天藏殿	
1964	陝西西安南藍田公王嶺,發現藍田人(600000B.C.)●貴州黔西觀音洞藏石器洞穴●山東周齊國都城臨淄城址	
1965	山西晉國都城1000(朱書盟書)●南京象山東晉墓王興之、王興之妻(人墓山)、王丹虎、王閩●湖北江陵望山1號楚墓●河南元謀發現原始人(170000B.C.)●陝西咸陽楊家灣西漢騎兵墓●湖北江陵望山三座大型楚墓,越王勾踐劍等	
1966	周口店發現一頭蓋骨●唐抄本《論語》(卜天壽,12歲)	1966－1972元大都研究
1967		
1968	河北滿城西陵山、劉勝、竇綰墓(104B.C.,113B.C.),金縷玉衣	
1969	河北定縣北宋塔基、靜志寺真身舍利塔基(977)、淨金函,隋舍利塔基(955)●元大都(北京)發掘和義門甕城等(1358)●河南濟源制成公社澗澗溝村陶樹(扶桑木)(西漢)●洛陽城唐代合嘉舍遺址●甘肅武威雷臺發掘銅奔馬等東漢銅器	
1970	西安南郊何家村出土唐代金銀器1000件●明魯王朱檀(明太祖十子)1388年,山東鄒縣墓●成都鳳凰山蜀王朱椿兒子朱悅廉墓	

		
1971	1971故宮博物院開幕●《考古學報》、《考古》、《文物》復刊	1971-1972唐章懷太子墓(西安乾陵)李賢(654-684, 706) 1971-1972唐懿德太子墓(西安乾陵)李重潤(682-701, 706)
1972	1972河南陝縣蘇家墓地蘇軾墓誌銘(蘇過書，蘇東坡三子)●明益王朱祐檳憲崇四子，1539卒)江西南城墓●河北藁城臺西商代遺址出土，陶鑄製成的鐵刃銅鉞一●河南靈寶(後漢墓●北京琉璃河出土商周墓，銅器中有豐保簋銘文，古代城址一座●山西大同北魏司馬金龍墓(484)漆畫，俑●甘肅嘉峪關及酒泉漢代木簡2000片●內蒙古和林格爾東漢墓壁畫(145-220)貴州桐梓岩灰洞遺址出土牙齒化石，近北京人	1972-1974戈壁灘(甘肅嘉峪關及酒泉之間)魏晉墓磚畫(220-316) 1972-1974山東臨沂金雀山9號漢墓彩繪漢帛，《孫子兵法》、《孫臏兵法》
1973	1973中國科學院考古研究所在安陽所在殷墟小屯出土甲卜骨7000片(刻辭者4800片)●湖北大冶銅綠山古銅礦遺址●唐高祖堂址，唐李壽墓(577-633, 淮安王)	1973-1974長沙馬王堆獻侯妻1號西漢帛1號西漢帛1號墓西漢帛(175-145B.C.), 3號墓西漢帛(168B.C.)
1974	1974福建泉州灣後渚南宋末造洋貨船●陝西臨潼秦陵陶俑坑●承德避暑山莊調查●廣東西沙群島出土大批文物●廣州出土秦漢造船工場	1974-1978河北平山戰國中山王譽墓(310B.C.)6號大墓，三汲1號墓，錯金銀虎食鹿形銅器，錯金銀龍鳳座銅方案，銅十五連枝燈，錯金銀雙翼銅燈，銘文銅壺「兆域圖」銀首銅人俑(316B.C.)
1975	1975湖北江陵春秋戰國楚都郢城大規模發掘●山西南陽當家黨舊石器時代遺址人頭骨●湖北雲夢秦古墓中出土秦始皇法律竹簡1100枚	1975-1976安陽殷墟5號墓婦好小屯銅器440件
1976	1976湖北鄖西神霧嶺二枚猿人牙齒●河南安陽殷墟婦好墓●丁村遺址出土幼童右頂●陝西扶風莊白出土西周青銅窖103件，有銘文284字●河南洛陽卜千秋壁畫(西漢, 89-49B.C.)●陝西岐山扶鳳周原遺址出土西周宮殿遺址	
1977	1977山東曲阜魯城遺址●新石器時代討論會●陝西岐山周原出土甲骨15000片(有文170片)●河南登封告城夏同時遺址●新石器時代討論會	
1978	1978陝西大荔完整古人類頭(於北京人反馬人之間)●湖北隨縣戰國墓，7000文物，隨又稱曾國，曾侯乙銘文，編鐘，64件冰鑑，(1979/7)江蘇溧陽竹簧李彬夫婦墓，未僧	
1979	1979中國考古學會	
1980	1980 3月27日-4月3日銅鼓學術討論會●6月8日-12日湖南長沙楚文化研究會(俞偉超)	

第二部分

歷代藝文對照年表

朝　　　代	年代	文物・建築・遺跡	陶瓷	書　畫　家	文　化　人　物	出　　版
夏 約2100–1600B.C.?	1600 B.C.	1590–1300? 河南偃師二里頭殷早期宮殿 1562? 河南鄭州(隞)二里頭遺址, 杜嶺方鼎, 大圓鼎				
商 1600–1045B.C.	1500					
	1400	1400? 河南鄭州版建城墻遺址 ? 河南輝縣流璃閣商墓 1324–1266? 河南殷墟(婦好墓)(安陽小屯)鴞尊, 最早銅鏡, 玉人, 武丁配偶之墓(1975–1976發掘)				
(殷1300–1045B.C.) 1300遷都河南安陽	1300	1300湖北黃陂盤龍城殷中期城址				
	1200	1122? 湖南澧縣(楚文化之始)斑竹遺址(1980發掘) ●湖南石門皂市遺址(周文王時)陝西房第11號窯穴建築遺址, 西楠房第11號窯穴甲骨1700片 1115? 河南安陽小屯宗廟宮殿遺址				
	1100	1066? 周武王率兵車300乘滅殷豐鎬遺跡(陝西西安, 紀元前11–8世紀) 1063? 河南洛陽西郊雒邑之建設 1030? 河南安陽發掘, 小屯: 司母戊大方鼎, 牛鼎, 鹿鼎(1928–1937發掘) 1027? 西周征服商 1024–1005 青銅容器「矢令簋」四腳內壯有建築圖				
西周 1045–770B.C.	1000	1000湖北蘄春木造建築遺址				

事件	年代 B.C.	考古文物	人物	文獻
※841B.C.西周共和元年，中國統一編年之始	900	?陝西鳳翔出土散氏盤357字		
	800	?陝西扶風莊白銅器窖藏史墻盤284字 ?陝西寶雞虢川司出土虢季子白盤111字		
東周770~256 春秋770~477B.C. (十二諸侯)	700	(西周初?)陝西岐山出土毛公鼎499字		700《易經》?(殷末周初)《易傳》(戰國末)
679齊桓公稱霸 678諸之會	680			
651葵丘之盟	660	648河南信陽光山寶相寺黃君孟夫婦墓(楚)織品		
635晉文公稱霸 632城濮之戰	640			
614新城之會 603黑壤之盟	620			
598邲之戰	600	585~416山西侯馬盟書 山西渾源李峪村金銀錯銅器 河南輝縣縣宴樂狩獵圖		600《尚書》《書經》? 600《管子》?
567鄢陵之役 560三桓(魯)	580	河南洛陽金村錯金銀器		
553澶淵會盟 546弭兵之會	560	547山東臨淄故城5號東周墓殉馬坑 548河南淅川下寺今尹蒍子馮墓	子路579~480 佛陀563~483 孔子551~479	
529平丘會盟	540	514~493安徽壽縣蔡侯墓		
	520			
487-482-473越滅吳，徐州會盟，吳越之戰	500	約500湖北江陵紀南城(楚都)(1965發掘)	墨子481~390	500《晏子春秋》481《孔子春秋》481《孫子兵法》

年代・政治	考古・美術	人物	文獻
戰國476–221B.C.（七雄）			479《考工記》
480			470–450《左傳》(722–470魯史)
460			465–450《論語》
440	433–400(楚)湖北隨縣城關鎮曾侯乙墓		430《孝經》
420	河南輝縣固圍村遺址 401湖北江陵望山1號墓(1966發掘)		
400		李悝455–395	
		許行活躍於390–315 孟子390–305	390《墨子》?
376韓魏諸分晉			
380		孫臏活躍於380–320 惠施370–318 莊子365–290	380《吳子兵法》
359秦商鞅變法	戰國中期（約350)湖南長沙帛畫(1942發掘)●湖南長沙人物龍鳳帛畫(1949發掘)●湖南長沙人物(御龍)帛畫(1965發掘)●湖北江陵望山1號墓●河南信陽長臺關楚墓(1957發掘)漆器鼓臺		350王肅偽《孔子家語》（王肅三國末人）
360		屈原348–278 荀子340–245	
333蘇秦六國合縱抗秦	337 河南三門峽上村嶺1–8墓跪坐人像(1974發掘)		
340			
311張儀連橫抗六國（秦抗六國）	316 河北平山三汲中山王國王鼍墓(1974發掘)	公孫龍320–250 鄒衍305–240	320《孫臏兵法》 313–238《荀子》
320			
300		呂不韋290–235	290《莊子》
278秦伐楚拔湖北江陵	278湖北江陵馬博1號墓織品衣服 262安徽壽縣楚王酓忑鼎	韓非子280–233 李斯280–208	280《易經十翼》，以陰陽說《易》 280《孟子》 270鄒衍陰陽五行說
280			

歷代藝文對照年表

年號	年代	事件（考古發掘）	人物	藝文
	260	257山西永濟蒲州浮橋秦索 256湖北夢睡虎地11座秦墓，7號墓門楣文書1000片竹簡秦法(1975發掘) 250安徽壽縣楚王墓(1923，1933發掘)		呂不韋:《呂氏春秋》(戰國末年) 230《韓非子》 約230《荀子》 220尉繚:《尉繚子兵法》
秦221-206B.C.	240	221陝西咸陽銅詔●山東文登鐵權		
西漢202B.C.-A.D.8 高祖206-195B.C.	220	219秦王封泰山刻石 212阿房宮 211陝西臨潼秦陵車馬俑坑(1974,1976,1980發掘)掘秦陵銅車馬俑 約210湖北襄陽擂鼓臺人像圓漆盤(1978)		208-207屈原:《楚辭》? 202《戰國策》屈原?編:劉向編403-202
惠帝195-188B.C. 呂后187-180B.C.	200	200營建長安(陝西西安)為首都 198未央宮成	賈誼201-168	
文帝180-157B.C.	180	179-168陝西咸陽楊家灣兵馬墓(1965發掘) 179-141湖北江陵鳳凰山(楚)167號漢墓(1975發掘) 175湖南長沙馬王堆145f楚文化墓軑侯利蒼夫人軑侯子，未腐屍，帛畫，織品，成衣，《老子》，《戰國策》(1973發掘)	董仲舒約179-104 劉安179-122 司馬相如179-108	179陸賈:《新語》古文經(《尚書》)武帝時在曲阜孔壁中發現鑒文(蝌蚪文)為古文文獻
景帝157-141B.C.	160	167(楚)江陵鳳凰山168墓未腐男屍	司馬遷145-87(99處腐刑)	140馬王堆出土:《戰國縱橫家書》 135董仲舒:《春秋繁露》 130司馬相如:《子虛上林賦》
武帝141-87B.C.	140	140-87山東臨沂金雀9號漢墓帛畫(1974發掘)		

帝王	年	美術事件	人物	著作
	120	117陝西興平霍去病石刻16件石刻；113-104河北滿城（中山國）竇綰、劉勝墓，金縷玉衣（1968發掘）；110-90河北定縣122號墓，金銀錯銅飾，中國山水圖像之開始		120劉安：《淮南子》
昭帝87-74B.C.	100			
宣帝74-49B.C.	90	86-49河南洛陽卜千秋壁畫		90司馬遷：《史記》；90《山海經》？
	80	80-75山東沂水鮑宅山鳳凰畫像石	劉向77-？	80桓寬：《鹽鐵論》
	70	79山東沂水鳳凰畫像石		
元帝49-33B.C.	60	55河北定縣40號劉脩墓中山國金縷玉衣（1973發掘）	劉歆56-23；揚雄53-18	
	50			
成帝33-7B.C.	40			
	30	約25雲南晉寧石寨山（滇）漢墓（1959發掘）		
哀帝7-1B.C.	20	16-8樂浪漢代文物，石巖里丙墓		6劉向：《列女傳》
	10	8甘肅武威中山（1973發掘）●河北定縣40號劉脩墓金縷漢墓（西漢末）河南滿派洞澗溝漢墓（1973發掘）		
平帝、孺子嬰1B.C.-A.D.8	A.D.	3西安明堂辟雍興建		
王莽（僞新）9-23	10	9-25河南洛陽金谷園壁畫●陝西千陽墓壁畫	班彪3-54	
	20	16山東路公食堂畫像磚		
淮陽王（23-25）	30		王充27-101	
東漢25-220	40	36四川梓潼李業石闕	班固33-92	
光武帝25-57	50	50山東金鄉朱鮪石祠		

帝王紀年	年	工藝・考古	人物	文學
明帝57-75	60	69樂浪王旰墓漆案		
章帝75-88	70			
	80	86山東沂水皇聖卿闕		83王充：《論衡》
和帝88-105	90	90河北定縣簡王劉焉墓(銅縷玉衣)		92班固：《前漢書》
	100			
殤帝105-106	110	105四川新都王稚子闕		105戴聖編：《禮記》 107張衡：《東京賦》
安帝106-125	120	118河南登封嵩山中嶽廟石人		118張衡：《歸田賦》
少帝125		121四川渠縣趙家村馮煥闕 122-125四川渠縣沈府君石闕		
順帝125-144	130	126-144河北望都所藥村1號漢墓壁畫(182) 129山東肥城孝堂山畫像石	何休127-182 蔡邕132-192	124張衡：《羽獵賦》 127許慎：《說文解字》 138班昭：《漢書》
	140			
沖帝144-145	150	145-220內蒙古和林格爾，百戲壁畫，守城護喪烏桓校尉幕府圖 147-151山東嘉祥武梁祠石室 147-188江蘇連雲港海州錦屏山(胸山)石刻(桓帝-靈帝間)最早佛教石刻? 153山東曲阜孔廟	鍾繇151-230 孔融153-208 曹操155-220	龍樹：Magajuma《中論》(印度)
質帝145-146		156甘肅嘉峪關漢墓畫磚		
桓帝146-167	160	159四川樂山崖墓石刻畫像石 167-170安徽亳縣曹操宗族墓銀縷玉衣		
	170		徐幹171-217 王粲177-217	
靈帝167-188	180	176河北安平逯家莊墓壁畫(建築堂樓) 182河北望都所藥村銅縷玉衣，重要漢俑及堂樓(1955發掘)	曹丕187-226	
	190			

朝代	年代	美術・考古	人物	文獻
少帝189 獻帝189–220	190	186–219 甘肅武威雷臺張氏墓,兵馬隊,飛馬踏燕 (1969發掘)		
	200		曹植192–232	
	210	192–214 四川合川漢墓畫像石 209四川雅安高頤闕	山濤205–283 阮籍210–264	209 荀悅：《申鑒》
魏220–265	220	220 山東沂南東漢墓瑯琊國 (1956發掘)	陳琳？–217 阮瑀？–212 劉楨？–217 應瑒？–217	
蜀漢221–263 吳222–280	230	233南京趙土岡虎子	嵇康224–263 向秀228–281	235劉劭：《人物志》
	240		240玄言詩 240–248正始文學	
	250		249–253竹林七賢	254阮籍：《首陽山賦》 256王肅：《孔子家語》
	260	260浙江紹興龜窯神亭	陸機261–303	261 嵇康：《與山巨源絕交書》
西晉265–316 武帝265–290	270		衛鑠272–349 王羲276–322	
	280		郭璞276–324 280–289大賦體 葛洪282–343	280張華：《博物志》
	290			290陳壽：《三國志》
惠帝290–306	300			
懷帝306–312 五胡十六國304–439	310		道安312–385 支道林314–366	303 葛洪：《神仙傳》
愍帝313–316 前趙(匈奴) 成 漢 前趙(氐)	320			317葛洪：《抱朴子》,《金匱藥方》

歷代藝文對照年表

帝王	朝代	年代	藝文事件	人物	人物	著作
元帝317–322	後趙(羯)					
明帝322–325	前燕(鮮卑) 前涼(漢) 前秦(氐)	330				
成帝325–342						
康帝342–344	後燕(鮮卑) 後秦(羌) 西秦(鮮卑)	340	338金銅佛像英國Avery Brundage收藏	王羲之321–379		
穆帝344–361	後涼(氐) 南涼(鮮卑) 北涼(匈奴) 南燕(鮮卑) 西涼(漢) 夏(匈奴)	350		戴逵335–395	慧遠334–417	348干寶：《搜神記》 353王羲之：《蘭亭序》
				王獻之344–386 顧愷之344–406	鳩摩羅什(Kumar-ajiva)344–413 慧安344–416	
哀帝361–365		360	357高句麗安岳3號墓冬壽墓壁畫			
廢帝365–370	北燕(漢)	370	366敦煌千佛洞始建(樂僔) 370(東晉)甘肅酒泉嘉峪關十六國壁畫			
簡文帝371–372		380			陶淵明372–427	
孝武帝372–396						
	北魏386–534	390				
安帝396–418	五胡十六國 北魏	400	402南京西善橋竹林七賢磚刻 405顧愷之：女史箴圖卷(大英博物館)收藏 410佛經大量翻譯		鮑照406–466	僧肇：《不真空論》
		410				

朝代	年代	美術	人物	文學／美學評論
恭帝 418–420	420		王微415–443	421陶淵明：《桃花源記》
宋 420–479	430	427 甘肅永靖炳靈寺／421–439北涼壁畫甘肅敦煌275, 272, 268窟		422謝靈運：《登池上樓》
	440			444劉義慶(劉宋)：《世說新語》
	450	444–446北魏太武帝廢佛	范縝 450–515	445范曄(南朝)：《後漢書》398–445
	460	464山西大同雲岡20窟大佛曇耀5窟武州川	蕭衍464–549	
	470		謝朓464–499	
齊 479–502	480		鍾嶸約470–520／劉勰約470–530	謝赫(美學批評，南齊人)：《古畫品錄》
	490	484山西大同司馬金龍墓／486北魏漢化運動	483–493 永明詩人 宮體詩	
	500	493南京齊武帝蕭頤墓天祿／494江蘇丹陽南齊墓羽人戲龍、羽人戲虎●北魏遷都洛陽／500(南齊)河南鄧縣彩色磚	張僧繇活躍於 500–550(南朝)	501劉勰：《文心雕龍》／501鍾嶸：《詩品》
梁 502–557 北魏	510	502甘肅天水麥積山／515佛教南北大盛／518(北魏)多寶菩薩授經經像(巴黎季美博物館收藏)	徐陵507–583	510蕭子顯：《南齊書》
	520	520北魏孝子石棺(美國堪薩斯博物館收藏)●北魏河南輩縣石窟	庾信513–581	519慧皎(梁)：《高僧傳》

歷代藝文對照年表

朝代	年代	事件・文物	書畫家	人物	著作
東魏 534-550 西魏 535-557 北齊 550-577 北周 557-581 陳 557-589	530	523河南登封嵩嶽寺塔(北魏) 524河南龍門賓陽洞(北魏) 529句容蕭績墓石獅(南梁) 530洛陽乘龍虎虐石槨(1977發掘)			527酈道元：《水經注》 530蕭統：《文選》
	540	538敦煌乘西魏壁畫285窟(五百強盜成佛)249窟		顏之推531-590 薛道衡540-638	533-544賈思勰：《齊民要術》
	550				547楊衒之：《洛陽伽藍記》 550劉歆散：《西京雜記》
	560	566南京陳文帝陳蒨永寧陵 567河北定興義慈惠石柱	歐陽詢557-641 虞世南558-638	法順557-640	
	570	570(北齊)山西太原婁叡墓壁畫			
	580	574-577北周武帝禁佛		魏徵580-643	姚最(南陳)：《續畫品》
隋581-618 文帝 581-604	590	582(隋)陝西三原李和墓 584(隋)山東嘉祥1號墓壁畫 589佛說盂蘭盆深大回間經(大英博物館收藏)	展子虔581-609		591顏之推：《顏氏家訓》
	600	594(隋)河南安陽張盛墓 595(隋)咸陽底張灣墓	褚遂良596-658 閻立本600-673	玄奘596-664	601陸法言：《切韻》
煬帝 604-617	610	601江蘇南京棲霞山舍利塔 603河南安陽卜仁墓(隋)●河北定縣塔基 605-617河北趙縣安濟橋(匠師李春) 607日本奈良唐招提寺金堂 608(隋)西安李靜訓墓			
恭帝 617-618 唐618-907 高祖618-626 太宗627-649	620 630	623日本法隆寺釋迦三尊像，司馬鞍作(高句麗)			623歐陽詢：《藝文類聚》

帝王	年代	建築・美術	書畫家	文人	著作
高宗649-683	640	634西安大明宮，麟德殿，含元殿，玄武門		竇基631-682 慧能638-713	640孔穎達：《五經正義》
	650	641閻立本：步輦圖 642敦煌220窟維摩詰變 649昭陵六駿			646玄奘：《大唐西域記》
	660		李思訓651-716		661劉知幾：《史通》
	670	668西安羊頭鎮李爽墓壁畫 669西安興教寺玄奘塔	李昭道670-730	陳子昂661-701	675王勃：《滕王閣序》
	680	673閻立本：歷代帝王圖卷 679洛陽龍門奉先寺			687孫過庭：《書譜》
中宗683-684 睿宗684	690	682河南洛陽修德寺浮雕磚 683高宗乾陵天馬	王維699-759	孟浩然689-740	
武后684-704	700	700山西太原天龍山21窟石刻	鬮邅乙僧?-710		
中宗705-709	710	704西安大雁塔 706西安章懷太子墓(李賢)(1971發掘) 706西安懿德太子墓(李重潤)(1972發掘)●西安永泰公主墓(李仙蕙)(1962發掘) 709西安小雁塔	吳道子701-761 顏真卿709-785	李白701-762	
睿宗710-712	720	713-741陝西西安中堡村墓俑 716樹下美人圖(日本靜岡) 720樹下說法圖(大英博物館收藏)	張萱(開元時)712-741 盧鴻(開元時)713-741 韓幹715-781	杜甫712-770 柳宗元713-819	721吳兢：《貞觀政要》
玄宗712-755	730	723西安鮮于庭誨墓俑 約725敦煌328窟彩塑	韓滉723-787 懷素725-785 周昉約730-約800		
	740	740楊思勗墓俑(1958發掘)		韋應物736-830	750張璪：《外師造化，中得心源》
	750				

帝王	年代	藝術史事	人物	文學著作
肅宗756-762		756日本奈良正倉院寶藏 756西安何家莊金銀器(1970發掘) 756江蘇丹徒丁卯橋銀窖		752杜甫：《兵車行》
	760			
代宗762-779	770		韓愈768-824	766杜甫：《登高七言詩》 777懷素：《自敘帖》
德宗779-804	780	782山西五台山南禪寺	柳公權778-865 白居易772-846	
	790			
	800	800佛傳剃髮圖(大英博物館收藏)		801杜佑：《通典》
順宗805	810	805李真：真言五祖像		805白居易：《長恨歌》
憲宗805-820	820		溫庭筠812-870 李商隱813-858	815白居易：《琵琶行》
穆宗820-824 敬宗824-826	830			
文宗826-840	840		貫休832-912	837國子監石經
武宗840-846	850	850敦煌156窟張義潮出行圖		847張彥遠：《歷代名畫記》
宣宗846-859	860	857山西五台山佛光寺大殿	韋莊855-910	
懿宗859-873	870	868《金剛經》木刻版圖(大英博物館收藏)		
僖宗873-888	880	871雲南大理崇聖寺千層塔 880貫休：十八羅漢●孫位：高逸圖(上海博物館)		
	890			
昭宗888-904	900	897燉煌盛光佛五星圖 900敦煌菩薩行道天王圖(大英博物館收藏)●敦煌行道天王圖(大英博物館收藏)●敦煌毘沙門天渡海圖(大英博物館收藏)		

年代	美術事項	畫家	文化事項	
910	唐人：宮樂圖●(前蜀)黃筌：生禽圖卷	(後蜀)黃筌903-968 (北宋)郭忠恕約910-970	馮延巳903-960	920契丹文字創立
920	920曹議金敦煌壁畫	(北宋)李成919-967 (後唐)胡瓌(瑰)923-935		
930		(後蜀)黃居寀933-993		
940			李煜937-978	
950	943南京李昇墓 (南唐)趙幹●江行初雪●(南唐)巨然：層巖叢樹●(南唐)顧閎中：韓熙載夜宴圖	(南唐)徐熙 (南唐)董源 (南唐)巨然 (南唐)徐熙?-945 (南唐)顧閎中 (南唐)趙幹 (南唐)周文矩		
960	徐熙：雪竹 958南京李璟墓 李成：晴巒蕭寺	范寬約960-1030		
970	968遼遼寧義縣奉國寺　荼葉山水，兔軸 971(宋)遼寧正定隆興寺佛香閣 975南京棲霞寺石塔原建601		楊億964-1020 林和靖967-1028	974薛居正：《五代史》
980	978(南唐)董源：高士圖 (南唐)衛賢：閘口盤車圖			98?《大藏經》5480卷 983李昉：《太平廣記》
990	984遼河北薊縣獨樂寺	(北宋)燕肅 燕文貴約997	柳永990-1050	
1000		許道寧約1000-1066	晏殊991-1055	1004道原：《景德傳燈錄》
1010		郭熙約1001-1090	梅堯臣1002-1060 歐陽修1007-1072	1008陳彭年：《重修廣韻》

青瓷

朝代	十國
後梁 907-923	吳 902-937 江蘇揚州
後唐 923-936	前蜀 907-925 四川成都
後晉 936-946	吳越 907-978 浙江杭州
後漢 947-950	閩 909-945 福建福州
後周 951-960	南漢 917-971 廣東廣州
北宋 960-1127	荊南 924-963 湖北江陵
宋太祖 960-975	楚 927-951 湖南長沙
太宗 976-997	後蜀 934-965 四川成都
真宗 997-1022	南唐 937-975 江蘇南京
	北漢 951-979 山西太原

遼 907-1125

遼

帝王	年代	藝術	人物	藝文事件
仁宗 1022–1063	1020	1013(宋)浙江餘姚保國寺大殿　約1020范寬：谿山行旅圖(臺北故宮博物院收藏)　1020(遼)遼寧義縣奉國寺大殿	邵雍1011–1077　周敦頤1017–1077　司馬光1019–1086　文同1019–1079　曾鞏1019–1083	1013王欽若：《冊府元龜》
西夏 1032–1227	1030	1023(宋)山西太原晉祠　許道寧：漁父圖卷	王安石1021–1086　晏幾道1030–1101	
	1040	1031(遼)遼寧巴林左翼旗白塔子●(遼)　遼寧巴林左翼旗永慶陵　1038(遼)山西大同下華嚴寺薄伽教藏殿藏殿及塑型像	程顥1032–1085　程頤1033–1108　蘇軾1037–1101	1035西夏文字創立
	1050	1049(宋)河南開封鐵塔	李公麟約1049–1106　李甶1050–1130	1045畢昇發明活字印刷
	1060	文同：墨竹　李公麟：五馬圖　1056(遼)山西應縣佛宮寺木塔	黃庭堅1045–1105　米芾1051–1107　賀鑄1052–1125　周邦彥1056–1101	1060周敦頤：《太極圖說》
英宗 1063–1067	1070	1061(宋)崔白：雙喜圖	趙令穰活躍於1070–1100	1063周敦頤：《愛蓮說》　1068蘇頌：時鐘儀　1070歐陽修：《新五代史》
神宗 1067–1085	1080	1072(宋)郭熙：早春圖　1078郭熙：窠石平遠	葉夢得1077–1148　米友仁1072–1152	1074郭若虛：《圖畫見聞志》　1075蘇軾：《江城子》　1077張載：《正蒙》
哲宗 1085–1100	1090	1099河南禹縣白沙宋墓　1100(宋)趙令穰：湖莊清夏	趙明誠1081–1129　李清照1081–1154　趙佶(徽宗)1082–1135	1082蘇軾：《赤壁懷古》(詩)　1084司馬光：《資治通鑑》　1086沈括：《夢溪筆談》
徽宗 1100–1125　西夏	1100		陳與義1090–1138　王希孟1096–1119	
	1110	汝窯 河南寶豐窯址(1987發掘)		

年號	朝代	年代	美術事件	窯	畫家	文學家生卒	著作
欽宗 1125－1126	金 1115－1234	1120	(宋)王希孟：江山千里 1112(宋)徽宗：祥鶴圖 1120(宋)張擇端：清明上河圖	定窯		楊萬里1124－1206 陸游1125－1210 范成大1126－1193 朱熹1130－1200	1111 道藏 1113李誡：《營造法式》 1117郭熙：《林泉高致》 1119女真文字創立 1120《宣和畫譜》，《博古圖》
南宋 1127－1279	西遼 1125－1168	1130	1124(宋)李唐：萬壑松風 1130(宋)米友仁：雲山圖(美國克里夫蘭博物館收藏)				
高宗 1127－1162		1140	1140(金)山西大同上華嚴寺大雄寶殿	官窯		陸九淵1139－1193	1140岳飛：《滿江紅》 1148孟元老：《東京夢華錄》 1150董解元：《西廂記》
		1150	1143(金)山西大同善化寺山門 (宋)趙伯駒：江山秋色			辛棄疾1140－1207 葉適1150－1223 姜夔1155－1221	
		1160					
孝宗 1162－1189		1170	1167(遼)山西繁峙岩上寺南殿壁畫 1168(金)山西大同下華嚴殿 1170(宋)李氏：瀟湘臥遊圖		趙伯駒?－1162 李迪1163－1225	李心傳1166－1243	1163李燾：《續資治通鑑》 1167鄧椿：《畫繼》 1169朱熹：《近思錄》
	金	1180	1174(宋)李迪：狸奴小影 1177(宋)李安忠：煙村秋靄 1180 張勝溫：大理國梵像		馬遠活躍於 1190－1230 馬麟1190－1264	嚴羽1180－1235	1174朱熹：《四書集註》 1175鵝湖之會
光宗 1189－1194		1190	1187(宋)李迪：雪樹寒禽 (宋)馬遠：十二水圖 1192(金)河北保定河盧溝橋 1196(宋)李迪：鷹窺雉 1197(宋)李迪：芙蓉圖 1199(金)河南焦作金墓 1200(宋)夏珪：溪山清遠	宋青白瓷	梁楷1200－1245 牧溪1200－1279		
寧宗 1194－1224	西夏	1200	1207劉松年：羅漢 1210劉松年：醉僧	龍泉窯			1204蒙古文創立 1205袁樞：《通鑑紀事本末》
		1210					

歷代藝文對照年表

帝王紀年	年代	藝術		人物（生卒）	人物（生卒）	著作・事件
理宗 1224－1264	1220	1212李嵩：嬰戲貨郎 1217馬麟：層疊冰綃 1220(宋)江蘇金壇南宋墓衣料				
	1230				王應麟1223－1296	1231發明霹靂天雷
	1240	1240牟益：搗衣圖 ●牧溪：觀音・猿・鶴 1241福建泉州開元寺雙塔 1244山西城永樂宮始建 1246馬麟：靜聽松風	建窯	錢選1235－1290	周密1232－1308 劉因1244－1293	
	1250			李衎1245－1320	關漢卿1246－? 張炎1248－1320 吳澄1249－1333	1250陳元靚：《事林廣記》
度宗 1264－1274 恭帝、端宗、衞王 1274－1279	1260	1254馬麟：夕陽圖 1256元人在北京建大都		趙孟頫1254－1322 任仁發1254－1327	MarcPolo馬可孛羅1256－1323(1275－1292在中國) 黃澤1260－1345	1254馬端臨：《文獻通考》 1257《五燈會元》
	1270	1265山西大同馮道真墓壁畫 ●牧溪：寫生冊 ●北京瀋山大玉海黑玉酒甕		黃公望1269－1354	柳貫1270－1342	
元 1271－1368 世祖 1260－1294	1280	1276河南登封觀星臺 1279北京妙應寺白塔尼泊爾匠人設計 ●杭州飛來峰石刻佛像 1280劉貫道：世祖出獵圖		吳鎮1280－1354	揭傒斯1274－1344	1276元授時曆
	1290			張雨1283－1350 王冕1287－1366 柯九思1290－1343		1282文天祥：《正氣歌》
成宗 1294－1307	1300	1295趙孟頫：鵲華秋色		康里巙1295－1345 楊維楨1296－1370		1295馬可孛羅：《東方見聞錄》
武宗 1307－1311	1310	1301陳琳：溪鳧圖 1302趙孟頫：水村圖 1303趙孟頫：重江疊嶂		倪瓚1301－1374 王蒙1308－1385	宋濂1310－1381	

帝王紀年	年代	美術作品・建築	陶瓷	文人（生卒）	文人（生卒）	著作
仁宗1311-1320		1309 山西洪趙廣勝寺壁畫●高克恭：雲橫秀嶺 1310王振鵬：龍池競渡				1312李衎：《竹譜》 1313王禎：《農書》 1319馬端臨：《文獻通考》1254作
英宗1320-1323 泰定帝1323-1328	1320	1318浙江金華天寧寺 1320上海真如寺			劉基1311-1375	
天順帝、文宗、明宗、寧宗 1328-1332	1330	1324山西洪洞水神廟壁畫 1325山西趙城廣勝寺應王殿●山西永濟永樂宮 1328吳鎮：雙松圖			陶宗儀1325-1400	
惠宗（順帝）1333-1368	1340			徐賁1334-1378 方從義1340-1380	高啟1336-1374	
	1350	1342吳鎮：漁夫圖●江蘇蘇州獅子林●趙雍：挑菱圖 1343山西稷山青龍寺壁畫 1345居庸關石刻●朱碧山銀槎 1347張舜咨：古木飛泉●黃公望：富春山居圖 1349張舜咨：樹石圖 1350吳鎮：風竹、竇娥清影圖 1350張中：秋荷雙禽圖	江西景德鎮陶瓷業崛起，影青1351元有款青花花飾，樞府釉飾，Percival David Foundation收藏	張中1310?-1370?		1345脫脫：《金史》、《宋史》 1350脫脫：《遼史》 1351高明：《琵琶記》
	1360	1360鄒復雷：春訊 1363王繹：楊竹西像●朱德潤：獅子林			方孝孺1357-1402	
明1368-1644	1370	1365方從義：神嶽瓊林 1366王蒙：青卞隱居圖 1368衛九鼎：洛神圖		王紱1361-1415		1365夏文彥：《圖繪寶鑑》 1368陶宗儀：《說郛》 1370宋濂：《元史》
太祖（洪武） 1368-1398	1380	1372倪瓚：容膝齋圖	釉裡紅 釉裡青花			
	1390	1383南京鍾山明陵 1386徐賁：獅子林 1388山東鄒縣魯王朱檀墓		戴進1388-1462 夏昺1388-1470		1387曹明仲：《格古要論》

帝王	年代	建築・事件	陶瓷	人物	人物	藝文
惠帝(建文)1398-1402	1400				吳與弼1391-1469	1397瞿佑：《剪燈新話》
成祖(永樂)1403-1424	1410	1403修北京十三陵 1404王紱：獨樹圖 1406-1420修北京故宮 1410王紱：秋江萬竹 1412江蘇南京報恩寺再建 1416湖北武當山金頂殿 1420北京天壇	青花大瓶 內府白瓷	劉玨1410-1472	關漢卿1410-1500	
	1420					
仁宗(洪熙)1424-1425 宣宗(宣德)1425-1435	1430	1421改建北京城	僧帽壺 釉裡紅	沈周1427-1509	陳憲章1428-1500	
英宗(正統)1435-1449	1440			吳寬1435-1504		
	1450	1445江蘇蘇州寶帶橋 1450夏昺：清風高節，奇石修篁				
代宗(景泰)1449-1456	1460	1452北京隆福寺●河北趙城城廣勝寺		祝允明1460-1526		1458《大明一統志》
英宗(天順)1457-1464	1470	1467沈周：廬山高		文徵明1470-1559	湛若水1466-1560 李夢陽1472-1529 王守仁1472-1529 (1508貴陽龍場驛之悟)	
憲宗(成化)1464-1487	1480			呂紀活躍於 1477-1505 林良1480-1505		
	1490			唐寅1483-1544 陳淳1483-1544		
孝宗(弘治)1487-1505	1500	1492沈周：江山清遠 1494沈周：寫生冊 1496沈周：古松●江蘇淮安王鎮墓書畫30件(1987發掘) 1497河南登封中嶽廟峻極殿●沈周：夜坐圖	雞頭杯，高 足盌，變簿 紋逗彩，脫 胎，八角杯 黃釉，青花	陸治1496-1576 文彭1498-1573		1494羅貫中：《三國演義》
武宗(正德)1505-1521	1510	1505山東曲阜孔廟 1506江蘇無錫寄暢園 1508沈周：落花圖	法華瓷 梵文	文嘉1501-1583 文伯仁1502-1575	袁中道1510-1623	1501施耐庵：《水滸傳》 1502《大明會典》

帝王（年號）	年代	大事	書畫家	人物	著作
世宗（嘉靖）1521-1566	1520	1514文徵明：溪亭客話圖 1516?唐寅：溪山漁隱卷，山路松聲 1519文徵明：絕壑高閒 1520文徵明：影翠軒●周臣：北溪圖	仇英1513-1552	何心隱1517-1579	
	1530	1521北京碧雲寺金羅漢 1522江蘇蘇州留園 1522-1566江蘇蘇州拙政園	徐渭1521-1593 項元汴1525-1590	李贄1527-1602	
	1540	1531文徵明：品茶圖 1532文徵明：七星檜圖 1535文徵明：仿王蒙山水 1538明出警入蹕圖 1540文徵明：古木寒泉，芙蓉萬玉圖（圖1）	莫是龍1539-1587 李士達1540-1620		
	1550	1550仇英：仙山樓閣●文徵明：千巖競秀●陸治：天池石壁 金襴手執壺	丁雲鵬1547-1625 張渊1550? -1644	顧憲成1550-1612	
	1560	1552仇英：嵩陽送別 1555文伯仁：仿王蒙林居具區林屋圖（圖2） 1558文徵明：獨樂園圖	董其昌1555-1636 陸瀚1570? -1650?	利瑪竇 Matteo Ricci 1552-1610(1581-1610在中國)	1551梁辰魚（崑曲）
穆宗（隆慶）1566-1572 神宗（萬曆）1572-1619	1570		曾鯨1564-1647 吳彬1568-1621	徐光啟1562-1633 袁宏道1568-1610 鍾惺1568-1624	約1570黃成：《髹飾錄》 1570吳承恩：《西遊記》
	1580	1573北京太廟重建 1575徐渭：花卉卷 1577上海豫園	張宏1580-1652	王徵1571-1644 馮夢龍1574-1645 劉宗周1578-1645	
	1590	1584張翀：仙翁玉笛圖	文震1585-1645 高陽1585? -1660 藍瑛1585-1664	錢謙益1582-1664 黃道周1585-1646	1590李贄：《焚書》 1590李時珍：《本草綱目》
	1600	1595曾鯨：沛然像 五彩瓷	王時敏1592-1680 盛茂曄1594-1640 祁豸佳1594-1683		1595程氏：《墨苑》 1596朱載堉：《律呂精義》

朝代	年代	建築・美術	陶瓷	畫家・人物		藝文
	1610	吳彬：歲華紀勝 1605江蘇句容隆昌寺無樑殿	宜興紫沙窯（江蘇）	蕭雲從1596-1673 楊文聰1597-1645 項聖謨1597-1658 王鑑1598-1677 陳洪綬1599-1652 王節1599-1660 傅山1608-1684 弘仁1610-1663 髡殘1610-1670	吳梅村1609-1671 黃宗羲1610-1695	1598湯顯祖：《牡丹亭》 1603《顧氏畫譜》 1609王圻：《三才圖會》 1610《金瓶梅》
光宗泰昌1620 熹宗天啟1620-1627	**1620**	1613高陽：秋林聞鐘(圖3) 1614丁雲鵬：玄扈出靈天都曉日 1615趙左：寒江草閣 1617董其昌：青卞山圖，夏木垂陰圖 1618江蘇蘇州開元寺無樑殿 1620顧凝德：春綺軸		法若真1613-1696 查士標1615-1698 高岑1615?-1680? 龔賢1618-1689	李漁1611-1680 顧炎武1613-1682 侯方域1618-1654 王夫之1619-1692	1613湯顯祖：《邯鄲記》 1616陳洪綬：《九歌》(版)
思宗崇禎1627-1644	**1630**	1625陳洪綬：水滸揷圖 1627董其昌：小中現大冊 1630?陸灝：吹笛野仙圖(圖4)		梅清1623-1697 朱耷1625-1705 邵彌1626-1662	周亮工1621-1672 朱彝尊1629-1709	1626馮夢龍：三言，二拍
	1640	1634張宏：棲霞山圖 1638山西大同華街九龍壁●陳洪綬：宣文君授經 1639陳洪綬：西廂記(版)	汕頭瓷（福建 建德化窯 Transitional Ware燒守道	吳歷1632-1718 王翬1632-1721 惲壽平1633-1690 高簡1634-1707 釋上睿1634-1720? 陸嗢1640-1716	顏元1635-1704	1633胡正言：《十竹齋箋譜》(版) 1634計無否：《園冶》 1637宋應星：《天工開物》 1638陳洪綬：《楚辭》(版) 1639《農政全書》
清1644-1911 世祖(順治)1644-1661	**1650**	1643蘇州藝圃，敬亭山房●遼寧瀋陽清昭陵 1645蕭雲從：九歌●陳洪綬：雜畫冊(南京博物院)●西藏拉薩布達拉宮		原濟1642-1718? 王原祁1642-1715 韋羲1642-1715	蒲松齡1641-1715 洪昇1645-1704	1641陳邦瞻：《宋史記事本末》 1644洪自誠：《菜根譚》 1644《今古奇觀》 1645王秀楚：《揚州十日記》

年代	美術事項	陶瓷工藝	人物生卒		著作
	1647王節：墨菊圖 1648蕭雲從：太平山水圖 1649陳洪綬：南生魯四樂圖 1650陳洪綬：陶淵明歸去來卷		翁嵩年1647-1728		1646張廷玉：《明史》
1660	1651北京北海白塔●北京天安門●陳洪綬：博古葉子 1652高岑：松陰清話圖 1655北京乾清宮再建		顏道人1660?-1750? 高其佩1660-1734 年希堯?-1739	孔尚任1648-1718	1660孫承澤：《庚子銷夏記》
1670	約1660弘仁：秋興圖 1664石谿：報恩寺圖 1665陝西西安普濟橋●臺灣臺南孔廟 1670王翬：溪山紅樹●龔賢：千巖萬壑圖(圖5)		郎廷極1663-1715 上官周1665-1749? 沈宗敬1669-1735 焦秉貞活躍於1670-1710	方苞1668-1749	1680王槩：《芥子園畫傳》 約1680吳楚材：《古文觀止》
1680	1673高簡：雪山冰崖圖 1675吳歷：松溪書閣圖(圖6) 1676章聲：蕉雪雙禽圖 1680清工部設琉璃廠●梅清：宣城勝景		袁江1671-1746 程鳴1675?-1750		1673顧炎武：《日知錄》 1677吳其貞：《書畫記》 1679蒲松齡：《聊齋誌異》
1690	1685原濟：細雨虬松圖(圖7) 1687山東鄒縣孟子廟 1689北京暢春園●原濟：黃山八勝 1690北京太和殿重建	琺瑯瓷 臧應選 單色瓷 梅瓶 牛血即寶石紅 劉源	沈銓1682-1762? 唐英1682-1756 華喦1682-1763 邊壽民1684-1752 馬荃1685?-1760? 張庚1685-1760 鄒一桂1686-1772 李鱓1686-1760? 汪士慎1686-1759 金農1687-1763 黃慎1687-1772 郎世寧1688-1766 (1716-1766在中國)		1688洪昇：《長生殿》

聖祖(康熙)1662-1722

歷代藝文對照年表

年代	建築・繪畫	瓷器	畫家（生卒）	學者（生卒）	著述・圖書
1700	1691王翬：南巡圖 ●原濟：霧山圖 1692北京玉泉山靜明園（澄心園） 1693王原祁：華山秋色 1694朱耷：水木清華 1696內蒙古呼和浩特大經堂 1697原濟：秦淮憶舊		方士庶1692-1751 鄭燮1693-1765 董邦達1699-1769 袁耀1700-1778	全祖望1705-1755	1696焦秉貞：耕織圖，朱圭刻 1699孔尚任：《桃花扇》 1700黃宗羲：《明儒學案》
1710	1703-1708熱河大行宮避暑山莊 1704湖北武當黃鶴樓 ●沈宗敬：攜琴訪友圖 1705四川廬定鐵吊橋	1712 Pere d' Entrecolles書 信瓷郎彩瓷（古月軒）	錢載1708-1793 袁瑛1710?-1790? 俞瑩1710?-1780? 帽源成1710-1790? 帽冰1710-1770?		1708原濟：《畫語錄》 1711張玉書：《佩文韻府》 1716張玉書：《康熙字典》
1720	1712翁嵩年：仲秋玩月圖(圖8) 1717王翬：溪山村落		管希寧1712-1785 劉鏞1719-1804 汪承霈1720?-1805 錢維城1720-1772	曹雪芹1715-1763 袁枚1715-1797	1721厲鶚：《南宋院畫錄》 1726陳夢雷：《古今圖書集成》
1730	1725雲南路丙鳳平佛殿 1727內蒙慈燈寺 1729黃鼎：群峰雪霽 1730河北易縣西陵		童鈺1721-1782 梁同書1723-1815 王文治1730-1802 閔貞1730-1788?	戴震1723-1777	
1740	1732華嵒：寫生冊 1733程鳴：城外帆影圖 1735北京雍和宮喇嘛廟 1736郎世寧：乾隆像 1739董邦達：長松聽瀑圖 1740金昆：慶豐圖 清廷主持長卷繪畫		馮洽1731-1819 羅聘1733-1799 張敔1734-1803 桂馥1736-1805 方薰1736-1799 奚集1738-1823	姚鼐1731-1815 翁方綱1733-1818 章學誠1738-1801	1733曹雪芹：《紅樓夢》 1734允禮：《工程做法》 1739 二十五史
1750	1742方士庶：扁舟學釣圖 1743馬荃：仙芝眉壽圖		錢灃1740-1795 潘恭壽1741-1800 永瑢1743-1790 錢坫1743-1806	王念孫1744-1813	1743上官周：《晚笑堂畫傳》 1744 《石渠寶笈》

世宗雍正)1722-1735

高宗乾隆)1735-1795

年代	美術	人物（一）	人物（二）	文獻
	1746 上官周：袁安臥雪圖●馬荃●墨牡丹圖●鄒一桂：大吉富貴圖●董邦達：春城霧雨圖●河北萬泉飛雲樓 1747 圓明園大水法 1748 北京西山碧雲寺 1750 金農：墨竹●頤和園興建	張賜寧1743–1817 黃易1744–1802 奚岡1746–1803 黎簡1747–1799 袁英1750?–1820?		1747馬端臨：《文獻通考》 1747鄭樵：《通志》 1749全祖望、黃宗羲：《宋元學案》 1750吳敬梓：《儒林外史》
1760	1755 沈銓：青松雙鶴圖(圖9)郎世寧：阿玉錫持矛蕩寇●約1755郎世寧：仙萼長春●姑蘇繁華圖 1759 徐揚：姑蘇繁華圖 1760 上海豫園	曾衍東1751–1827? 潘思牧1756–1843 錢泳1759–1844 朱鶴年1760–1834	孫星衍1753–1818 焦循1760–1820	
1770	1761 錢載：芝仙祝壽圖 1762 管希寧：俠女圖 1765 管希寧：探梅圖(圖10) 1769 張廷彥：登瀛州圖●董邦達：集錦●迎春冰：櫻桑托腮冊面 1770 潘恭壽：藥草山房圖卷	張崟1761–1829 顧洛1762–1837 張問陶1764–1814 朱昇之1764–1840 姜壎1764–1821 錢杜1764–1844 顧鶴慶1766–1840? 陳鴻壽1768–1822 張廷濟1768–1848 周鑴1770?–1840 崔鶴年1770?–1810? 張深耆1770–1850? 翟繼昌1770–1820 顧應泰1770–1830?		1763《唐詩三百首》 1767朱琰：《陶說》
1780	1772 張敔：奇石古梅圖(圖11) 1773 北京北海九龍壁 1774 方薰：牡丹冊頁(圖12)	朱為弼1771–1840 張培敦1772–1846 改琦1773–1836? 包世臣1775–1855 姚元之1776–1852	唐鑑1777–1861	1773紀昀：《四庫全書》 1779姚鼐：《古文辭類纂》 1780紀昀：《歷代職官表》

仁宗(嘉慶)1796-1820	1790	1781潘恭壽：楚天堂遠圖●童鈺：瓶梅圖(圖13) 1783錢灃：墨筆山水圖(圖14) 1785潘恭壽：松溪高逸圖(圖15)●黃易：仿雲林小景(圖16)●奚岡：松風溪閣圖 1786潘恭壽：翠涼閣話舊圖 1788?閔貞：寒梅仕女圖(圖17)●1788北京密勒塔大禹治水圖玉雕高224cm 1790?汪承霈：八百常春圖(圖18)●惲源成：秋豔南山五色霞(圖19)	羅文泉1776-1860 湯貽汾1778-1853 張維屏1780-1859 明儉1780-1860? 屠倬1781-1828 趙之琛1781-1860 翁雒1790-1849 蔣予檢1790-1860?		1795李斗：《揚州畫舫錄》
	1800	1791錢載：水仙壽石圖(圖20) 1792潘思牧：仿文氏谿山漁艇圖(圖21)●改琦：會文圖●潘恭壽：漁樂圖 1794王文治：仿徐熙花卉圖(圖22) 1795羅聘：朱竹靈鳥圖(圖23)●黎簡：幽亭踏景圖●顧鶴慶：柳塘初夏圖 1796四川灌縣安瀾橋 1797馮浩：醉猿化石圖(圖24)●奚岡：金箋花卉八條屏 1798蘇州留園 1799張道香：猛虎擘雉圖	達受1791-1858 王素1794-1877 沈榮1794-1856 司馬鍾1795-1870? 李修易1796-1860? 改賁1797-1850? 何紹基1799-1873 吳熙載1799-1870 吳廷颺1799-1890 任淇1800-1861	襲自珍1792-1841 魏源1794-1856	
	1810		戴熙1801-1860 倪耘1801?-1864 彭暘1801-1874		

帝王	年代	美術事項	藝術家生卒	相關人物	文獻著作
宣宗(道光)1820-1850	1820	1802張崟：楷蓉話舊圖 1803江西臨川文昌橋●張崟：葡萄圖 1805翟繼昌：蘭竹圖 1807顧德泰：白描人物故事冊 1810馮洽：山水仿沈石田 1812張崟：長松幽居圖(圖25) 1813屠倬：柳亭西颺圖 1817袁英：溪山深秀圖●屠倬：除夕 蔡詩齋●改齋：紅梅仕女圖 1818改琦：紅拂小像(圖26)●張崟：秋 燈話舊圖面 1819錢杜：深柳讀書圖(圖27)●改琦： 鐵笛苗夢梅花圖●周閑：竹居秋夾 圖 1820蘇州寒碧山莊	費丹旭1802-1850 秦炳文1803-1873 張熊1803-1886 湯祥名1804-1874 劉德六1804-1875 姚燮1804-1864 錢松1807-1860 包棟1810?-1870? 吳雲1811-1883 張之萬1811-1897 王禮1813-1879 項堃1813-1880 楊峴1819-1896 周閑1820-1875	馮桂芬1809-1874 曾國藩1811-1872	1805藍浦：《景德鎮陶錄》 1808沈復：《浮生六記》 1814《全唐文》 1820李汝珍：《鏡花緣》
	1830	1822周閑：曲徑通幽山水橫披(圖28) ●錢杜：梅花扇面 1824曾衍東：人物四屏●湯貽汾：味 梅村居圖卷 1826錢杜：舊遊億盧山圖 1827改琦：多子善星圖●楞嚴咒伽 葉圖通圖 1828周閑：寒林暮鴉圖●趙之琛：紅 梅翠竹圖 1829明儉：雪山行旅圖	任熊1823-1857 胡公壽1823-1886 張裕釗1823-1894 虛谷1824-1896 居巢1828-1904 趙之謙1829-1884 翁同龢1830-1904 蒲華1830-1911		1821馮雲鵬：《金石索》
	1840	1831顧洛：明月林下美人來圖軸 1834湯貽汾：月下雙松圖●翁雒：山 茶寒梅圖●顧鶴慶：白雲抱幽石 圖(圖29)●陝西西安灞橋	錢慧安1833-1911 吳大澂1835-1902 顧澐1835-1896		1832章學誠：《文史通義》

1850楊守敬：《歷代輿地圖》

1856任熊：《於越先賢像傳贊》(版)

虛雲1840-1959

沈曾植1850-1922

林紓1852-1924
嚴復1853-1921
康有為1858-1927

任薰1835-1893
胡錫珪1839-1883
任伯年1840-1895
吳滔1840-1895

金心蘭1841-1915
李育1843-1904
吳昌碩1844-1927
竹禪1845?-1908?
吳石僊1846-1916
胡璋1848-1899
黃士陵1849-1908
吳穀祥1848-1903
張祖翼1849-1917

陸恢1851-1920
林紓1852-1924
吳淑娟1853-1930
黃山壽1855-1919
倪田1855-1919

Aurel Stein史坦因1862-1943

1835潘思牧：鶴林煙雨圖
1836費丹旭：人比梅花瘦圖
1837周鎬：山水扇●潘思牧：浮玉飛帆圖
1840姚元之：蟠桃壽梅圖●周鎬：二賢觀瀑圖●趙之琛：無量壽佛圖●秦炳文：幽亭秀木冊頁●湯祿銘：秋色映紅妝
1841潘恭壽：米家雲山圖●湯貽汾：諸仙祝壽圖
1844湯貽汾：疏林雲巢圖●費丹旭：歲寒美人冊
1845湯貽汾：山水四屏(圖30)
1846戴熙：海天霞唱圖(圖31)●湯貽汾：元宵清供圖
1847明儉：楓林如染圖●翁雒：蝴蝶圖●片雲高木圖
1849湯貽汾：梅花溪圖

1851王素：竹蔭仕女圖
1852明儉：時雨欲晴圖(圖32)●王禮：花鳥冊
1853吳熙載：枇杷晚翠圖
1854王素：黃鳥秋蟬圖
1855任熊：三星圖(圖33)
1856達受：蘭石扇面(圖34)
1857司馬鍾：椿萱雙壽圖
1859戴熙：夏山圖卷●湯祿銘：凌霄琴韻圖●錢松：山水成扇●王禮：花鳥走獸圖
1860彭暘：松泉清籟圖
1861司馬鍾：紅梅青松圖
1862王素：葉宵茹藥圖手卷(圖35)●費以耕：仕女四屏

1850

1860

1870

文宗(咸豐)1850-1861

穆宗(同治)1861-1874

德宗(光緒)1874–1908	年代	美術作品	畫家	人物	大事
	1880	1863秦炳文：寒林煙岫圖 1865胡公壽：四山皆響圖(圖36) 1870趙之謙：花卉四屏(圖37)●任伯年：米點山水圖(圖38)●王穠：桂花小鳥團扇圖●吳滔：槐蔭草堂圖 1872王素：五瑞圖 1873張熊：最愛深山住圖 1875吳滔：梅雲草堂圖(圖39)●北京前門箭樓●胡公壽：銅皮鐵骨圖 1876項燫：洛神圖●任薰：孤山處士圖 1877黃山壽：牛背讀書圖(圖40) 1879黃山壽：伏勝授經圖●任薰：描雙姝圖 1880胡公壽：谿山秋霜圖(圖41)	齊璜1863–1957 黃賓虹1864–1955 Gunnar Anderson 安徒生1874–1960 高劍父1879–1951	譚嗣同1865–1898 羅振玉1866–1940 孫文同1866–1925 章炳麟1868–1936 錢玄同1868–1939 蔡元培1868–1940 歐陽漸1871–1944 梁啟超1873–1929 王國維1877–1927 于右任1878–1964	1866嚴復：《天演論》 1867《民報》●同文館 1878《曾文正公全集》
	1890	1881胡錫珪：平遠山水卷 1886雲南昆明筇竹寺五百羅漢（黎廣修作）●顧璟：十剎海圖卷●吳石僊：煙雨歸舟圖 1887任薰：雪夜採梅圖 1888重修頤和園 1890吳石僊：石壁翠巖圖	潘天壽1889–1971	魯迅1881–1936 熊十力1885–1968 蔣中正1886–1975	1884《點石齋畫報》
	1900	1891任伯年：東坡赤壁圖(圖42)●吳石僊：煙寺晚鐘●黃山壽：山水六通屏 1894吳滔：水雲長嘯圖●黃山壽：東坡故事圖卷 1897倪田：千尋嶂圖	徐悲鴻1895–1953 董作賓1895–1963 俞劍華1895–1979 李濟1896–1979 劉敦楨1897–1968	胡適1891–1962 范文瀾1893–1969 徐志摩1896–1931	1891康有為：《大同書》、《新學偽經考》

時代	年代	美術・事件	美術人物	文學人物	文學作品
		1899錢慧安：扶醉踏月圖●吳石僊：溪山遇雨圖 1900敦煌發現藏經洞●金彩：梅花四屏●任預：瀰溪草堂圖卷	張大千1899-1983 林風眠1900-1991	聞一多1899-1946 冰心1900- 李金髮1900-1976	1903劉鶚：《老殘遊記》 1904馬建中：《馬氏文通》 1907曾樸：《孽海花》
宣統1909-1911	1910	1902吳石僊：寒林夕照 1903錢慧安：四季長春圖(圖43)●吳石僊●吳家：米家雲煙圖 1905吳淑娟：西潮圖冊●黃山壽：俠女圖●黃山壽：仿文同墨竹圖 1906黃山壽：富貴如意圖 1907北京前門箭樓 1909蒲華：亂山喬木圖	梁思成1901-1972 傅抱石1904-1965 裴文中1904-1982 梁思永1904-1954 李可染1907-1990 夏鼐1910-1985	廢名1901-1967 馮至1905- 戴望舒1905-1950 唐君毅1908-1978 淩叔華1908-1988 錢鍾書1910-1996 卞之琳1910- 艾青1910-1996	
中華民國1912-	1920	1911吳石僊：蜀道積雪圖 1913陸恢：幽壑密林圖(圖44)●黃山壽：牡丹壽石圖 1914中國地質調查局 1917黃山壽：一塵松風圖 1918黃山壽：松風溪閣圖	王攀元1912- 高一峰1915-1972 趙二呆1916-1995 石魯1919-1982 吳冠中1919- 趙無極1920-	紀剛1913- 周夢蝶1920-	1915陸爾奎：《辭源》 1915《新青年》 1917注音符號 1918魯迅：《狂人日記》
	1930	1921林紓：涼秋泛舟圖(圖45)●周口店北京人●Anderson甘肅仰韶 1923吳尚：眼鏡鋪道圖 1924金城：寒山亂雲圖 1927呂彥直：南京中山陵 1930中國營造學社：王雲●花竹雉雞圖	陳其寬1921- 席德進1923-1981 丁雄泉1929- 周韶華1929-	余光中1928-	1921魯迅：《阿Q正傳》 1921方毅：《中國人名大辭典》
	1940	1931山東城子崖發掘●楊渭泉：摘錦圖聚珍成圖●陶鏞：寒雁月夜圖 1933楊渭泉：金甌山河劫圖	鄭善禧1932- 袁德星1932- 劉國松1932- 曾佑和1933-	商禽1931-	1932茅盾：《子夜》 1932余紹宋：《書畫書錄解題》 1933熊十力：《破破新唯識論》

			1936水野清一、長廣敏雄：《龍門研究》 1937中華書局：《辭海》 1941馮友蘭：《中國哲學史》
		方旗1937–	
	王克平1949–		

	
	1936馮超然：浮嵐暖翠圖
	1942楊渭泉：錮灰堆圖
	1943吳儆：紅梅壽石圖●蕭遜：青山白雲圖
	1944江琨：蜀山行旅圖●張石園：山水四屏
	1946繆甫孫：晚香豔影
	1948陳樹人：木棉幽禽圖
1950	1949長沙楚帛出土
	1951徐操：貨郎圖
	1954陳年：南山秋色圖
1960	1959雲南晉寧墓
	1960西安奉永泰公主墓
	1964陝西藍田人
	1965張大千：幽谷圖●黃寶瑜：臺北故宮博物院●雲南元謀人
1970	1968滿城劉勝墓
	1969甘肅武威飛馬墓
	1972王大閎：臺北國父紀念館●長沙馬王堆
	1973楊卓成：圓山飯店
	1974河北平山王響墓●臨潼秦俑
1980	1975段墟壇1號墓
	1978湖北隨縣曾侯乙墓
	1980楊卓成：中正紀念堂●高中番：臺北市立美術館
1990	1983張大千：盧山圖
2000	

在藝術與生命相遇的地方
等待
一場美的洗禮……

滄海美術叢書

藝術特輯・藝術史・藝術論叢

邀請海內外藝壇一流大師執筆，
精選的主題，謹嚴的寫作，精美的編排，
每一本都是璀璨奪目的經典之作！

藝術特輯

萬曆帝后的衣櫥　　王　岩　編撰
　　——明定陵絲織集錦

傳統中的現代　　曾佑和　著
　　——中國畫選新語

民間珍品圖說紅樓夢　　王樹村　著

中國紙馬　　陶思炎　著

中國鎮物　　陶思炎　著

藝術史

五月與東方　　蕭瓊瑞　著
　　——中國美術現代化運動在戰後臺灣之發展
　　（1945~1970）

中國繪畫思想史　　高木森　著
（本書榮獲81年金鼎獎圖書著作獎）

藝術史學的基礎　　曾　堉　譯
　　　　　　　　葉劉天增

其他美術類書籍

與當代藝術家的對話　　葉維廉 著

藝術的興味　　吳道文 著

根源之美　　莊　申 編著
（本書榮獲78年金鼎推薦獎）

扇子與中國文化　　莊　申 著
（本書榮獲81年金鼎獎美術編輯獎）

從白紙到白銀　　莊　申 著
　　——清末廣東書畫創作與收藏史

古典與象徵的界限　　李明明 著
　　——象徵主義畫家莫侯及其詩人寓意畫

當代藝術采風　　王保雲 著

民俗畫集　　吳廷標 著

畫壇師友錄　　黃苗子 著

清代玉器之美　　宋小君 著

自說自畫　　高木森 著

日本藝術史　　邢福泉 著

中國繪畫通史（上）（下）

王伯敏 著

中國繪畫藝術源遠流長的輝煌歷程，為後人留下了無數瑰寶。從岩畫到卷軸畫，從陶器到青銅彩繪，無一不是民族的智慧與驕傲。

本書縱橫古今，論述了原始時代以降的七千年繪畫史，對畫事、畫家及畫作均有系統地加以評介，其中廣泛涵蓋了卷軸畫、岩畫、壁畫等各類畫作。除漢民族外，也兼論少數民族之繪畫史，難能可貴的是不但呈現了多民族文化的整體全貌，又不失其個別特殊性。此外，本書更增補了最新出土資料一百三十餘處，極具研究與鑑賞價值，適合畫家與一般美術愛好者收藏。

島嶼色彩

—— 臺灣美術史論　　蕭瓊瑞 著

本書收錄了一位年輕的臺灣美術史研究者對臺灣文化本質的思考、對藝術家創作心靈的剖析、對美術作品深層意義的發掘，以及對研究方法的辯證討論。他以豐富的論證、宏觀的視野，和帶著情感的優美文筆，提出了許多犀利中肯、發人省思的獨特觀點，在建構臺灣文化主體性思考的努力中，提供了一個更可長可久的紮實架構。

中國繪畫思想史 高木森 著

在漫長的持續成長過程中，我們的祖先表現了高度的智慧。這些智慧有許多結晶成藝術品，以可令人感知的美的形式述說五千年來的、數不盡的理想和幻想。

藝術思想史正是我們把握古人手澤、領會古聖先賢明訓的最直接方法，因為我們要用我們的思想、眼睛，去考察古人的思想、去檢驗古人留下的實物來印證我們的看法。本書採用美術史的方法，從實際作品之研究、分析出發，旁涉文獻史料和美學理論，融會貫通而成，擬藉此探究我國藝術史上每個時期的主流思想。

中國繪畫理論史

陳傳席 著

中國的繪畫理論，尤其是古代畫論，無論在學術水準抑數量上皆居世界之冠。中國畫論能直透藝術本質，包涵社會及其文化。本書論述了儒道對中國畫論的影響，道和理、情和致、禪與畫……，直至近現代的畫論之爭等等，一書在手，二千年中國畫論精華俱在其中，不僅可供書畫愛好者和研究者參考，也適合文史研究者及一般讀者閱讀。

與當代藝術家的對話

—— 中國現代畫的生成　葉維廉 著

葉維廉與趙無極、劉國松等中國現代畫家結緣於五、六○年代，他們共同致力於推動現代文學與藝術運動。在本書一系列的「對談」中，對於中國現代畫的發展脈絡、美學理論與根源、各家風格的生成以及社會文化環境等，皆有評價與論定，並提出了極具啟悟性的見解，可供畫家作文化的反思，讀者也可藉此找到欣賞中國現代畫的途徑，是喜愛藝術的你不容錯過的好書。

畫壇師友錄　　黃苗子 著

美術評論家黃苗子先生將他半個多世紀以來與美術界師有的往來見聞，點點滴滴記下，其中包括齊白石、張大千、徐悲鴻、黃賓虹、傅抱石、潘天壽、朱屺瞻、李可染、張光宇、葉淺予等三十位現代的著名作家、漫畫家。

　　作者不拘體例地寫出這些畫家的生平、言行、藝術創作、生活軼事等等。篇幅長短不一，而情趣盎然，富有可讀性，可為當代美術鑑賞研究提供資料，亦可作為美術史的重要參考。而內容文字通俗有味，更可作為美術愛好者閒中披讀的一本好書。

國家圖書館出版品預行編目資料

中國美術年表／曾堉編. --初版. --臺
北市：東大，民87
　　　面：　　公分. --(滄海美術，藝
術史;5)
ISBN 957-19-1700-1 （精裝）

1.美術-中國-年表

909.2　　　　　　　　　　87002744

網際網路位址　http://sanmin.com.tw

© 中國美術年表

編著者　曾堉
發行人　劉仲文
著作財產權人　東大圖書股份有限公司
發行所　東大圖書股份有限公司
　　　　地址／臺北市復興北路三八六號
　　　　電話／二五○○六六○○
　　　　郵撥／○一○七一七五─○號
印刷所　東大圖書股份有限公司
總經銷　三民書局股份有限公司
門市部　復北店／臺北市復興北路三八六號
　　　　重南店／臺北市重慶南路一段六十一號
初版　中華民國八十七年五月
編號　E 90028
基本定價　玖元
行政院新聞局登記證局版臺業字第○一九七號

ISBN 957-19-1700-1 （精裝）